视频示范版

孙其峰 著

『三易』绘画技法丛书

花卉画法

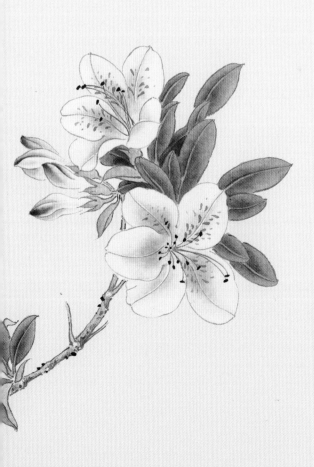

人民美术出版社 北京

图书在版编目（CIP）数据

花卉画法 / 孙其峰著. -- 北京：人民美术出版社，
2022.9
（"三易"绘画技法丛书）
ISBN 978-7-102-09012-2

Ⅰ. ①花… Ⅱ. ①孙… Ⅲ. ①花卉画－国画技法
Ⅳ. ①J212.27

中国版本图书馆CIP数据核字(2022)第139598号

"三易"绘画技法丛书
"SANYI" HUIHUA JIFA CONGSHU

花卉画法
HUAHUI HUAFA

编辑出版 人民美术出版社
（北京市朝阳区东三环南路甲3号 邮编：100022）
http://www.renmei.com.cn
发行部：(010) 67517602
网购部：(010) 67517743

著　者	孙其峰
责任编辑	沙海龙　张　侠
装帧设计	翟英东
责任校对	王桅戎
责任印制	胡雨竹
制　版	朝花制版中心
印　刷	雅迪云印（天津）科技有限公司
经　销	全国新华书店

开　本：889mm×1194mm　1/16
印　张：8.5
字　数：30千
版　次：2022年9月　第1版
印　次：2022年9月　第1次印刷
印　数：0001—3000册
ISBN 978-7-102-09012-2
定　价：68.00元

如有印装质量问题影响阅读，请与我社联系调换。　(010) 67517850

编 写 说 明

为满足广大美术爱好者和学习者的绘画实践需要，人民美术出版社精心遴选、用心打造了本套"三易"绘画技法丛书。

所谓"三易"，是指易学、易懂、易上手。概括地说，本套丛书学习内容紧贴实际，技法讲解通俗易懂，实践操作容易入手。具体来讲，"易学"是指从最容易掌握的绘画技法开始，贴近生活，由浅入深，轻松入门，从而激发读者学习的兴趣；"易懂"是指技法的讲解、学习不违背自然，同时体现"画理"，让读者真正弄懂绘画技法的基本原理，知其然，更知其所以然，为进一步的绘画实践做铺垫；"易上手"是指绘画技法的实践简洁、明了、系统，容易上手，便于操作，而且学得会，使绘画技法学习容易达到较好效果，从而增强读者学习的自信心。

同时，我们还专门为丛书剪辑了宝贵的作者教学视频或重新约请名家录制教学视频。每本书的相应位置印有二维码，读者可以用手机扫描二维码，对照技法讲解，观看示范演示视频。

本套"三易"绘画技法丛书首批推出中国画门类，后续还将推出油画、水彩画、素描、速写等绘画门类。我们坚信，读者可通过这套绘画技法丛书，真正掌握绘画要领，从中找到自己喜爱的绘画方向、适合的创作方法，并训练艺术的思维方式，进而启迪思想、温润心灵、陶冶人生。

编者

2022 年 8 月

目　录

中国画的工具、材料和使用方法

工具材料

笔

笔有硬毫、软毫以及介乎两者之间的兼毫三大类。

硬毫笔主要用狼毫制成，也有用獾、貂、鼠的毛或猪鬃做的笔，性刚，劲健。常用的有"小红毛""衣纹笔""叶筋笔""书画笔""兰竹"以及大的"狼毫提笔"等。

软毫笔主要用羊毫制成，也有用鸟类羽毛制造的，性质柔软，有大小、长短各种型号。

兼毫笔是用羊毫与狼毫相配，或用羊毫与兔毫相配制成，性质在刚柔之间，属中性。如大、中、小号的"白云笔""七紫三羊""五紫五羊"等都是常用的兼毫笔。

初学者画笔不一定全都齐备，最初有大中小几支就可以了。要从难要求，这对基本功的训练大有好处。待画熟练了，再进行创作时，可以多准备一些笔，选用好笔。每次作完画，一定要用清水把毛笔清洗干净，防止宿墨和余色滞留笔根，破坏笔的性能。洗笔不要用开水，因为开水会使笔毛变硬、变脆。一般保存笔的方法是洗净之后放在笔筒里，也可以把笔吊挂起来。外出作画时可以买个细竹丝编成的小帘子（笔帘），把笔卷在笔帘里，携带很方便，能保护笔毛不受损害。

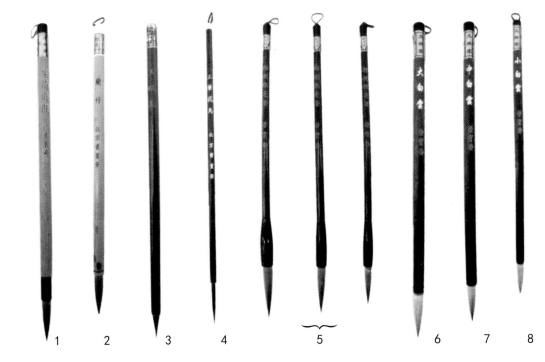

由左至右：
1. 云海腾波
2. 兰竹
3. 大红毛
4. 工笔花鸟
5. 精制大、中、
 小狼毫笔
6. 大白云
7. 中白云
8. 小白云

墨

墨有"油烟"与"松烟"两种。作画用的多是油烟墨。所谓油烟墨是用桐油烧出的烟子制成的，油烟墨色有光泽，宜于作画。松烟墨是用松枝烧烟制成的墨，黑而无光泽，宜于书写，作画不常用。有时用松烟墨来画蝴蝶，或作为墨紫色的底色。例如画墨紫牡丹，须先用松烟墨打底子。一般市场上出售的墨汁不宜作画，但北京、上海、天津特制的书画墨汁可以用，只是画工笔画时，最好还是自己研磨墨比较好。

磨墨应该用清水，磨时宜重按轻推，不可太快。磨研的圈子要大一些。每次用水不可太多，多则墨浸水中容易软化，如果需要多墨，可以把磨好的墨汁倒在另一个碗里存放，再加清水再磨，多磨几次。

墨锭研后一定要把墨口拭干，防止干碎。墨锭不宜暴晒或受潮，最好用纸将墨锭包裹一层，再涂一层蜡，能防止断裂，又免于污手。

纸

中国古代多用绢作画，现在有些工笔画仍用绢。我国的宣纸大约自唐代就已开始生产，因为以安徽省宣城制作的纸最有名，所以称为宣纸。

宣纸的吸水性很强，容易渗化，用水稍多容易洇。初学者中有人误以为这是宣纸的缺点，其实，掌握了它的特性后，画出来的画墨色浓淡参差、富有变化，正是发挥中国画的特有表现力的重要因素，许多笔墨技法就是靠宣纸的特性来体现的。常用的宣纸有净皮、料半、棉连等。

好的宣纸要具备以下几个特点：一是定笔，就是画上去笔触之间留有笔痕；二是发墨，就是笔行纸上不串，不会把浓淡关系串通没有了，墨色不会发灰；三是渗透力适中。

把宣纸用矾水加工后，称矾纸或熟宣纸，它的特性就改变为不吸水、不外洇了，便于工笔画逐层上色或用水色碰染。常用的熟宣纸有"蝉翼宣""矾棉连"等。熟宣纸还可以自己加工制作，方法是用胶和矾加工调合，用排笔刷在生宣纸上，挂在阴处晾干。胶和矾的比例与水量的大小都要根据纸质加以调整，如果纸厚，胶矾应该多些，纸薄就可以少些。气候干燥就多加些胶，气候潮湿多加些矾。初矾时没有把握，可以先矾一小块纸做试验。还有一种"风矾法"，就是把买来的生宣，在家里挂起来，过一段时间，生性大减，有半生半熟的性能。大家不妨试试。

一些地方生产的生活用纸与宣纸的性质接近，如果能够掌握它的特性，也很适宜作画，并能画出与宣纸不同的特殊效果，如云南皮纸、温州皮纸、四川夹江皮纸、山西麻纸、东北及北京的高丽纸等。初学中国画或练笔可以选用价格比较便宜的粗制纸，如毛边纸、元书纸等，但白报纸、道林纸、绘图纸等不适宜中国画创作。

绢是很好的作画材料。绢也有生绢、熟绢之分。经过捶压之后，再上胶矾水的叫熟绢，适合作工笔画，但绢的成本较高，不便于普及，现在用绢作画的人比较少。熟宣纸的性质和熟绢差不多，所以也可用熟宣纸代替熟绢。

砚

砚石的种类很多，有石砚、陶砚、砖砚、玉砚等，其形式有方、圆、长方及随意形砚石。以广东出产的端砚和安徽出产的歙砚较有名，唯价钱较贵。作画用砚不是收藏砚石，不必太讲究。通常选用质地细、容易下墨的就可以。石质如果太细则拒墨，不易磨浓；如果太粗研墨虽快，但墨汁也粗，且容易损坏笔毫。作大幅中国画需要多墨，选用砚池宜稍深些，以便多存墨。砚石要有盖，可以使墨汁干得慢一些，又便于保持清洁。

颜料

中国画颜色分石色与植物色两大类。石色为矿石制成的，有赭石、朱砂、石青、石绿、雄黄、石黄等。植物色有藤黄、胭脂、花青等色，此外还有人工合成的铅粉（现改为锌白）、朱磦（银朱）等色。白粉也有用牡蛎壳制成的，这就是所说的"蛤粉"。石色厚重，有覆盖性能。植物色也叫水色，透明色薄。赭石虽系石色，一般研得较细，与水色差不多，没有覆盖性能。洋红系从国外传入的，性能与水色相同。现在把各色性能与使用法分述如下。

花青：胶制，用冷水、温水皆可调。画工笔画最好当时研泡，泡久有滓。花青与藤黄可调成草绿，与胭脂或曙红可调成紫色，与墨调叫"花青墨"。

藤黄：有毒，勿入口。用冷水调用，不可用开水泡，开水泡易成滓，亦可研用。新泡色鲜，久泡变暗。泡久夏天易霉。与墨可调成橄榄绿，与洋红或胭脂可调成各种橙色，与赭石调成檀色，与朱磦调也可调出各种橙色。

胭脂：胶制，用清水调用。新泡色鲜，久泡色暗，在写意画中有人也常用这种久泡的胭脂。胭脂与洋红、朱磦都可调成红色系的各种色相。胭脂调墨成浓重的胭脂，有时用以点花芯。胭脂调赭成赭色胭脂，有时用以画春天的芽苞。

赭石：胶制，用水调用。赭石调墨叫赭墨，赭石有时也调花青或草绿，前者用于画远山，后者用于画老叶子。调时不要过多地在色碟里搅拌，以防变灰。

石绿：有多种制品，一种是加胶制成锭的叫"石绿墨"，可以研用。一种是不加胶的粉末，用时加胶。石绿根据细度分为头绿、二绿、三绿、四绿。头绿最粗、最绿，依次渐细渐淡。石绿和水色中的草绿常常结合使用，都是用套色法（用法有二：一是用草绿打底，干后罩石绿；二是用石绿平涂，干后再在上面画或染草绿）。石绿用过后，要出胶晾干收存，出胶是用开水沏石绿，沉淀后，把水倒掉，胶就没有了。

石青：性能与使用方法大致与石绿相同。石青也分头青、二青、三青、四青等

几种。越是颗粒粗的越难用。例如用头青或二青所染的磁青底子，就很难上均匀。根据经验，上石青（特别是头青）要多上几遍，待第一遍干后，再上第二遍。用笔忌重复，力求均匀才好。

朱砂：也叫辰砂。有的制成朱墨（锭），可直接研用。有的制成粉末，要加胶使用。用法大致与石青、石绿同。朱砂不能调石青、石绿。除了有时画山水点苔、点叶调墨使用或者蘸较重的胭脂使用外，一般不调水色。

白粉：主要是锌白，也有"蛤粉"。以前用铅粉，因为它不稳定，容易变黑，已被淘汰。锌白都是加胶制成的，可直接使用。白粉可以与各种水色调用，也可以单独罩染。"蛤粉"非常稳定，使用方法与石青、石绿同。

朱磦：胶制，加水泡后使用。它虽有石色性质，但经常与胭脂、洋红、藤黄等水色调和使用。朱磦调墨，是一种很厚重的赭色（偏亮），也很好用。

市场上化学合成的中国画颜料，都是装在牙膏式的锌管里面，使用起来很方便。只是化学合成的颜料，某些性能与传统颜料不完全相同。如藤黄有覆盖能力，而传统的藤黄是透明的；化学合成的朱砂，颜色有些发闷等。因而使用时需要相应改变老方法。

用笔和用墨

在介绍用笔方法之前先谈谈运笔和用笔问题。

运笔

运笔是指笔在手中如何操纵运用的问题。由于画面的大小不同，运笔的活动范围也有所不同。一般来说，小范围运笔主要是指与腕的配合运动，再大一些的运笔活动，就要牵动到上半身或全身。无论运笔的范围是大还是小，都要把指、腕与臂的配合处理好。

用笔

用笔是指如何运用笔锋，表现出各种笔墨效果。毛笔型号多，而性能又各有特点，所以对一个初学的人来说，需要好好学习用笔。

用笔方法虽然很多，但是归纳起来，却也不外乎以下几个方面。

在笔锋的运用上有正与侧，藏与露，顺与逆，聚与散，转与折。

在用笔的力度上有轻与重，提与按。

在用笔的速度上有快与慢。

在用笔的效果上有方与圆，畅与涩，刚与柔，苍与润。

现分述如下：

正锋（中锋）：用笔时笔锋在笔道的中间，效果圆实厚重。如衣纹之铁线描，山水皴法之披麻皴等。

侧锋（偏锋）：用笔时笔杆稍稍侧卧，笔锋就自然偏在一边，笔道有"飞白"，浓淡干湿变化较大。

藏锋：起笔时笔锋折藏在里边，起笔藏锋俗称"倒插笔"。收笔藏锋是指把笔锋反缩回去。

露锋：与藏锋相对而言。无论起笔与收笔都有露锋。例如画桃花瓣起笔处要用露锋，画墨竹叶子的收笔处就要露锋。

顺锋、逆锋：与逆锋相对而言。顺着笔画就叫顺锋，顺锋笔道较光润。逆推着笔走叫逆锋，逆锋的笔锋容易散开，效果变化较多。

散锋（破锋笔、开花笔）：笔锋本来是聚拢在一起来运用的，但有时根据某些效果的要求，把笔锋散着运用，这就是所谓散锋笔，如傅抱石画山水就多用散锋笔。

聚锋：笔锋聚拢在一起就是聚锋，写字几乎全用聚锋笔，作画经常用的也是聚锋笔。聚锋与散锋在运用中是密不可分的。

立与卧：在实际作画时，笔杆不全是直立的，是有立有卧的。例如画柳条、荷梗等长的笔道，用卧锋是方便的，也叫拖锋。立锋是与卧锋相对而言的，是用笔的经常状态。

转与折：行笔改变方向，如果用硬折的方式，就叫折，如果采用圆转的方式，就是转。转的效果是圆的，折的效果是方的。除转折之外还有搭笔，搭与折很相近，因此很易为人们所忽略。搭对体面关系的表现是很重要的，不可忽视。

轻重与提按：这些都是指用笔的力度变化而言，行笔当中根据不同要求，要不断改变力度的大小、轻重，才能画出各种各样的效果。

快与慢：这是就运笔的速度变化而言的。笔行纸上，自然要有快慢反差，一般来

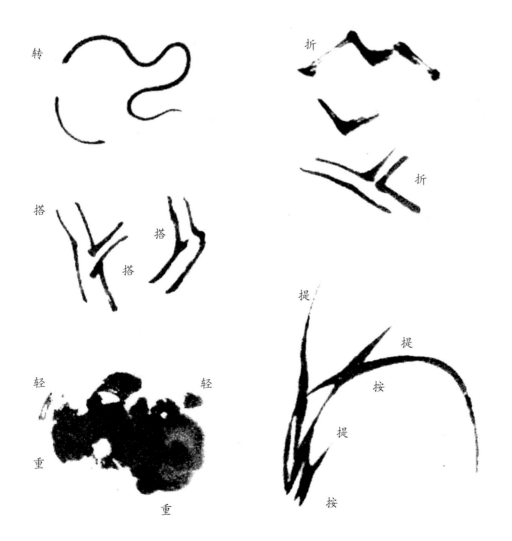

说，墨饱时行笔要快些，墨枯时行笔可慢些。还有，用薄纸可较厚纸行笔快些。初学者往往容易用同一速度运笔，墨枯时也不降速，续墨频繁，不容易画出干笔效果，使墨色单调乏味。另外，在生宣纸上作画一般要较熟纸慢些才好，这是因为生纸吸水性能强的缘故。

方圆与畅涩：方圆与畅涩既可看作是用笔的效果，也可看作是各个画家的用笔风格。例如马远画的衣纹多用方笔，李公麟画的衣纹就多用圆笔。画花鸟也同样有用笔的方圆不同，近代吴昌硕、陈师曾多喜用圆笔，而陈子奋画白描花卉就多用方笔。从描写对象的效果来说，用方或用圆要自然得体才好。畅是流畅的意思，涩是凝涩的意思，二者相反相成。有些对象要画得畅一些才自然，但有些对象就要画得涩一些才好。前者如画玉兰花，后者如画树干。畅笔要畅而不浮，涩笔要涩而不滞。

笔法

无论是山水、花鸟或人物，工笔画或写意画，笔法是非常丰富多变的，是很复杂的，但归纳起来，却不外勾、皴、擦、点、染、丝六种基本的笔法。这些技法，是前人在长期的艺术实践中积累起来的，是行之有效的。初学的人一定要掌握它。当然这些已有的技法，不是说已经完结了，我们还要再努力去创造、推陈出新。现将六种笔法分述如下：

勾：也叫勾勒或线描。它的表现力很强，可以独立地表现对象，如白描画法。经过历代画家的不断创造，勾法是很丰富的。我们可以说它是我国绘画表现技法中的精华部分。人物画中的衣纹、器物，花鸟画中的花、叶、枝干，山水画中的山石（轮廓）、树木、屋宇、车、舟往往用勾法表现。尤其工笔画，用勾法更为普遍。全部用勾法来表现的叫白描。工笔画法中的勾法很像楷书，写意画法中的勾法就有点像草书了。这种较为写意的勾法，也叫"率勾""松勾"。勾线要根据不同的对象采取不同的勾法。例如人物的衣服是丝织品，就可用较均匀而灵活的游丝描来表现。麻织品（如葛布）的衣服，就要用折芦描来表现。山石、树木表面粗糙，勾线用笔要毛。竹子与兰叶表面光润，勾线用笔就要光。

如上所述，由于表现对象的复杂与多样，所以勾法就要有许多相应的变化。这些变化不外粗细、刚柔、苍润、方圆、长短、曲直、畅涩、断连等。

皴：本义是指皮肤被冷风吹得粗皱的意思。画法中的这个皴字，指的是表现物体表面粗糙不平的一种手法。山水中的山石，主要是靠皴法来表现的。古人已发现和创造运用了很多皴法。这些皴法正是画家们在一定距离上所看到的山石纹理、结构、明暗、转折的综合感觉。如折带皴正是表现水成岩经过地壳变动后层叠堆积的形象，云头皴所表现的恰是那些火成岩的远观外形，而荷叶皴所表现的是土丘、土山被雨水冲刷出来流水涧道的远观痕迹。

综上所述，可见山水的皴法，是从大自然中找到的表现方法。花鸟画的皴法大半用于树干等处，也有人用皴法（加擦）画鸟兽，如任伯年、华新罗等人，都是成功地进行了这种皴法运用的新探索。人物画也用皴法，甚至连写意人物的面部也有人用皴法处理。皴法变化是很多的，我们在运用传统皴法时，一定要从客观现实出发，不可任意套用。

擦：在山水画中，擦往往与皴混用，或者说它是皴的补充。擦与皴在某些情况下是很难分辨的，如果说它有区别的话，那就是皴是见笔的，而擦是不见笔的。在皴山石时，往往开始含墨量足，笔触清楚，这是明显的皴。其后笔上水枯，笔触模糊，于是就由皴转化为擦了。清代山水画家王麓台、奚铁生、石谿和尚都善于用擦，都可参考。在花鸟画与人物画中，也用擦，大半是作为其他效果的补充手段。

点：点是与勾相对的笔法。山水画中的点主要是点苔与点叶，山石皴法也有用点皴的（如雨点皴、豆瓣皴）。在写意的人物画与花鸟画中，用点很多。例如写意的蕉、荷叶等，大半是用点的笔法。因为这种点不是一笔点下就完事，而是需要与染结合起来，才能满足造型上的要求，因此这种点叫点染，也叫点乩。这是写意花鸟画中的主要笔法，在写意人物画中（指人物本身，不是指配景），这种点染也是常见的，例如画重色的衣裙就常用此法。

染：染也是中国画常用的表现手法之一，但它不能独立成画，只是一种辅助的手法。例如工笔人物画与工笔花鸟画中勾染法所用的染法，就是勾的一个补充效果。又如没骨点染工笔花卉中的点染，虽然也叫染，但实际上是与点结合的。染在工笔、写意画法中，都被广泛运用，尤其工笔画中，染更是重要的。大致概括一下，染有如下几种。

1.分染：在勾的基础上，分出阴阳明暗的各局部关系来。分染有时也在平涂色底上进行。

2.通染（也可叫统染）：为了达到效果的统一，整体通染一层水色就叫通染，大半是在分染的基础上进行。

3.烘染：用一支笔蘸色，另一支笔蘸水，把颜色从一端引向另一端，逐引逐淡，没有笔痕水印，好像用火烘烤颜色逐渐散向四方一样。

4.擦染：是用擦的方法来染，是在干底子上进行。实际上这种染法是属于干染。

5.衬染：工笔画往往在纸或绢的背后用同类色先衬染一遍颜色，例如画白色花卉，可先在勾花部位的纸背用白粉平涂一遍，然后在正面用薄粉分染。这种衬染方法既可取得厚重效果，又不伤正面的墨笔线条。染石绿、石青等色，也可用衬染方法。衬染时要选用薄一些的宣纸，否则正面看不出效果。

6.湿染与干染：染色前先在纸上刷水的染法叫"湿染"，反之叫"干染"。湿染效果滋润无笔痕；干染见笔，效果苍毛。二者各有特色，有时也可混用在一幅画里。

7.积染：多次渲染叫积染。方法与积墨法类似。开始先用淡颜色染第一遍，待干

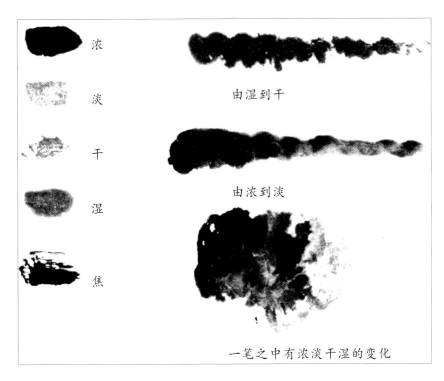

浓
淡
干
湿
焦

由湿到干

由浓到淡

一笔之中有浓淡干湿的变化

后加染第二遍、第三遍……每遍颜色可以有些变化，一次比一次更浓重。积染的效果厚重，色彩丰富。

　　丝：画鸟兽毛、羽的表现方法多用丝，也称丝毛。用扁笔丝画的叫扁笔丝毛，用中锋丝画的叫中锋丝毛。中锋丝毛多用于画鸟羽毛（工笔的），扁笔丝毛在工笔和写意画法中都有。在写意画中扁笔丝毛往往是点和丝结合使用。例如画写意人物的头发丝在边缘的部分用丝的方法，画大片头发部分就用点染处理。

用墨

　　用墨的重要性之发现较晚于笔。谢赫六法论中只提出一个骨法用笔。其后随着画法的不断发展与提高，人们发现而且开始重视墨法，从此笔与墨并提。用墨问题包括两个方面，一是墨色的干湿和浓淡，二是墨法。关于墨色，古代有很多说法。例如：有人称五墨即焦、浓、淡、干、湿，有人称六彩即黑、白、干、湿、浓、淡。从墨的含水量多少讲，有干有湿。从含墨量来讲，则有浓有淡。从极浓到极淡，变化层次很丰富。同样，从极干到极湿，变化层次也很多。如果把干湿和浓淡结合起来，那么，同是浓墨又有干与湿之别，同是淡墨也有干与湿之别，交错配合运用，使颜色变化无穷。因此，我们有理由把这千变万化的墨色归纳为浓、淡、干、湿四个字。关于六彩中的白字，它并不是墨色，而是纸的颜色。由于中国画大都在白纸上落墨作画，所以这个白就成了运墨的一个前提色。没有这个白，也就没有墨色的黑了。这就是有人把白列为六彩之一的原因。至于焦墨，它虽然也是被包括在干墨之内，但在实践中用处很广泛，因为它不同于一般的干墨，而是最重、最浓的干墨，在一

1

2

般墨色里，起着调整画面、提醒墨气的重要作用。因此，在干墨之外专门提出焦墨，还是必要的。

下面介绍几种墨法：

积墨法：用墨作画，开始先用淡墨打底子，干后再加画第二遍墨、第三遍墨，一层比一层浓重，层次分明，各不相混，这种方法叫积墨法。积墨法一定要在前一遍墨色干透后，再接画第二遍，否则就混杂不清了。积墨法在山水画中运用较多。清朝的龚半千、王原祁，近代的萧谦中、黄宾虹都是山水画积墨法能手，他们的作品可以参考。积墨都是在生宣纸上画的，在熟宣纸或绢上采用积墨法也是可以的，但要善于掌握，切忌脏、滞。

泼墨法："泼墨"是与"积墨"相对而言的一种墨法。积墨是多层墨色相积，泼墨只是一层墨色，如齐白石所画的小墨鸡、虾，吴昌硕画的墨荷，徐悲鸿的水墨画《漓江春雨》都是属于泼墨法。又如马远的拖泥带水的皴法，也是属于泼墨法。生纸与熟纸都可以用泼墨法。泼墨法的水分固然多一些，但也不等于说有了干笔就不叫泼墨，泼墨法在运用中常常与破墨法结合起来。如上面说的吴昌硕画的荷叶，就是泼墨法与破墨法的结合运用。其他写意花卉的画叶法，大半也是泼墨与破墨相结合的墨法。在山水画中也有人喜欢先用较淡的泼墨画大的山势，作画不足处干后再用重墨勾、皴一下，这种画法也是一种泼墨法与积墨法相结合的画法。

破墨法：所谓破，就是破立之破，也是破坏之破。破坏了不理想的那些已有的部分，重新立了一个更好的效果。具体讲就是把那些已有的墨气不足或是墨色不丰富的效果，趁未干时，重新补充一些重墨或淡墨，使前后不同的墨色融接、渗化起来，形成一种复杂的墨色效果，这就是破墨法。重的可以破淡的，反之亦可。生纸上可以互破，熟纸上也可以互破。扩而大之的撞水法（北方叫注水），本质上也是一种破墨法，只不过是用水来破墨而已。

笔墨是中国画的造型手段，是中国画表现手段中的基本部分。宋代韩拙说"笔以立其形质，墨以分其阴阳"。但是，笔墨的意义绝不仅限于上述一点，它的重要意义是作为一种艺术形式的相对独立性。中国画的特殊的形式美是以笔墨来体现的，这是中国画特色的一部分，也是我国民族绘画区别于西方绘画的重要方面。我国古代画论里对这一点给予了足够的重视与评价。对初学者来说，笔墨是一个必须认真学习和刻苦锻炼的重要课题；对一个成熟的画家来说，笔墨也应该被视为终生探求的重要项目。那种只重视造型、构图而忽视笔墨的论点与做法，都是非常错误和有害的。学习笔墨技法除了多进行绘画练习外，也可以从书法中学习。许多画家从中国书法艺术中学习笔法，从而使绘画的笔墨效果更加丰富。

特殊技法

中国画表现方法中的一些特殊技法，也不可不知。因为有些效果只有特殊技法才能表现出来。

揉纸

作画时，可根据需要把生宣纸揉皱后再画。这样，行笔时会出现一种特殊的飞白效果，很适于表现某些对象的质感，例如苍老的树皮、皱皱的山石等。同一幅画，也可部分用揉纸画，另一部分不用揉纸画，也可用揉纸落墨，用熨斗熨平后再设色……总之，要根据内容需要灵活处理。

纸下衬东西

如果在生宣纸下面垫铺一些不平滑的东西，可以做出某些特殊的艺术效果。例如垫木纹凸出的木板、或粗编的苇席、或垫一些稻谷皮壳，可以画出一种特有的苍茫效果，但这只限于写意类的粗放画法，而且要根据需要，不可乱用。

湿画法

在生宣纸或熟宣纸上作画都可用湿画法。湿画法就是把纸刷湿（或喷湿），趁湿落墨，可取得各种特有效果。例如画走兽身上的绒毛或斑纹就常用湿画法。又如在色底上趁湿画墨斑，也是常见的一种湿画法。最后必须指出一点，就是湿画法大半是解决部分问题的，要和干画法配合起来运用。如果全用湿画法就会显得有肉无骨，没有力量。

注水与注色

南方叫撞水、撞色，这主要指趁湿在墨底（或颜色底）上注水、注色。例如墨画的树干，趁湿注上一些石绿水（三绿或四绿），用石绿水的冲撞力量，自然冲淡一部分树干，这样使画干后很像苔痕斑驳，效果真实。又如画粉红荷花，趁湿注粉，可取得滋润生动的效果。注水与注色只可在熟宣纸上或熟绢上运用，生宣纸吸水性强，不宜注水、注色。

点矾法

用明矾水点在生宣纸上，再在上面运墨作画，利用矾水的拒墨性能，可以做出某些特殊效果。例如画某些叶子的斑点或叶脉就可用此法处理。山水画中表现雨、雪也有人运用矾水。矾水的浓淡不同与点墨时矾水干湿程度的不同也会形成各种不同效果。根据需要，有时可将颜色调入矾水使用，或在矾痕的部位加染其他颜色。总之，全在灵活运用，不可拘于成法，一成不变。

经营位置

　　"经营位置"就是构图，是谢赫提出的六法之一。所谓"位置"，是指对象在空间的远近、前后、左右、上下、高低、纵横等关系。所谓"经营"，是指在一个画面中如何把这些关系处理恰当，能够确切地体现画家的构思要求，圆满地表达画家的创作意图，构图的全部意义正在于此。

　　构图学既不是某个画家闭户冥思的天才发现，也不是照搬自然而来的。构图学是历代画家通过反复写生和艺术创作，把自然界中那些合乎美学要求的东西，加以提炼取舍、去粗存精，经过艺术加工而逐渐形成的，是"外师造化"与"中得心源"相结合的产物。

　　画面上的一切景物都不是孤立的，它们都处在一种关系中。这就是相反相成的辩证关系。这些相反相成的关系简而言之，就是宾主、虚实、纵横、开合等。

宾主

　　宾主关系是说一幅画上的景物要有主次。宾是为了陪衬主的，有主无宾的孤立一朵花固然不好，主次不分地一律平均对待，也不能引起美感。如果把次要的东西放在突出的位置，反而忽略了主要东西，当然是不可取的。构图中正确的宾主关系，应该是恰如其分、相得益彰。

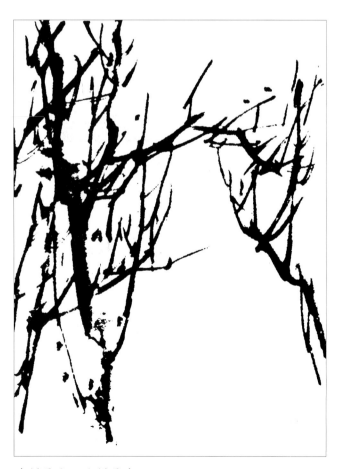

左树是主，右树是宾。

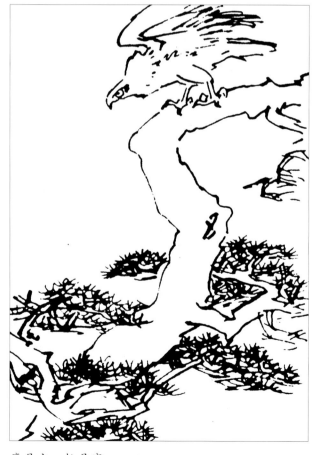

鹰是主，松是宾。

虚实

虚实关系是构图学中一个较为复杂的问题。虚实是一个概括的说法，具体地讲它应该包括多与少、疏与密、聚与散、繁与简、清与浑的关系，甚至用笔轻与重、强与弱，用墨的浓与淡、枯与润，无一不与虚实有关。虚与实的关系，在传统的画论中叫"虚实相生"。"生"就是"生发"，有了虚，实才显得不平板乏趣。反之，有了实，虚才显得空灵有致。初学者往往只着眼于实的探求，而忽视了虚的作用。这种"重实轻虚"的缺点，它的发生虽然带有一定的必然性，但如果能够认识这一规律，至少可以早日克服它。

以树枝的疏密为虚实。一群鸟有聚散，一丛树枝也要有聚散。

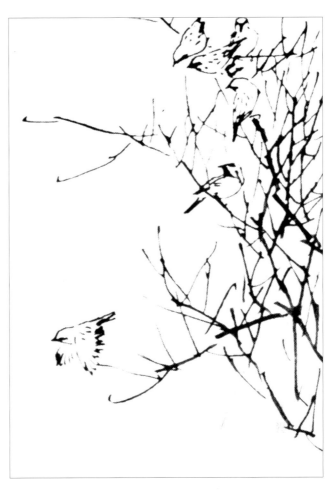

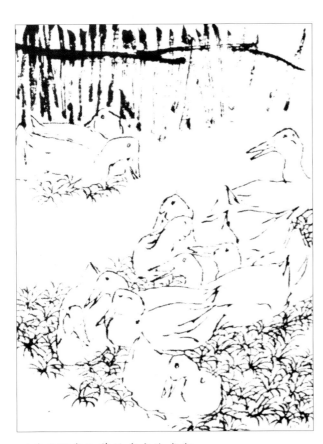

以鸭的聚散和草的多少为虚实。

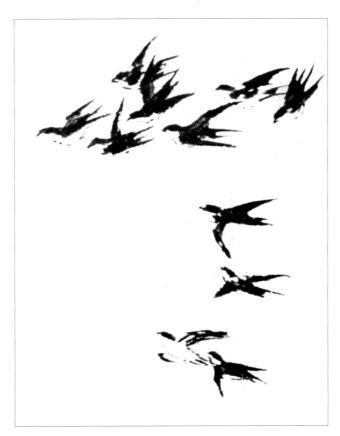

以燕子的多少、疏密为虚实。

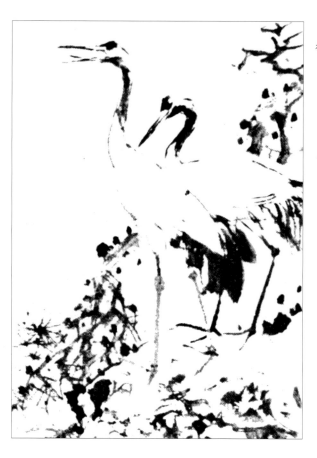

鹤为纵，
枝干为横。

纵横

纵横关系，具体到一个画面中，可能是树枝的穿插关系，也可能是某些线条的曲折、往复的运动变化，如"S"形、"十"字形、"之"字形，都可以概括在这个纵横关系之内。在考虑构图的时候，不要机械地把纵横关系看成是"十"字关系，某些不是十字相交的，有一些角度变化的也应当看作是一种纵横关系。

总之，在一个画面中，由各种物象的排列关系所形成的线条，不要平行或者全都顺往一个方向，应当力求变化。

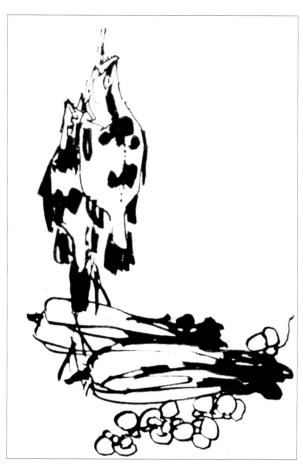

鱼为纵，菜为横。

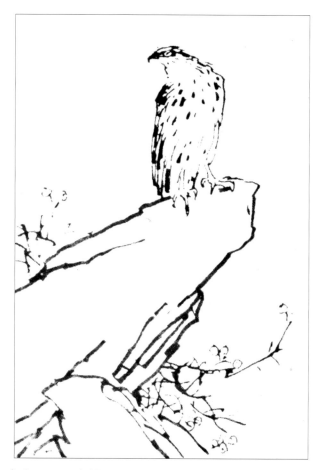

鹰为纵，石为横。

开合

　　开合说的是构图中另一个方面的问题。门窗有开关、故事有始末，这些都是开合关系。开是展开，合是结束；开是矛盾的展开，合就是矛盾的统一。一幅画的构图，正如一篇文章的结构，要完整统一，不能有开无合。关键的问题是这个合字。有的画使人感到没画完，这就是没有合好，如同文章没有煞住一样。一个大构图无论有多少小的开合（局部的东西），最后都要完整统一，也就是要处理好大的开合关系。

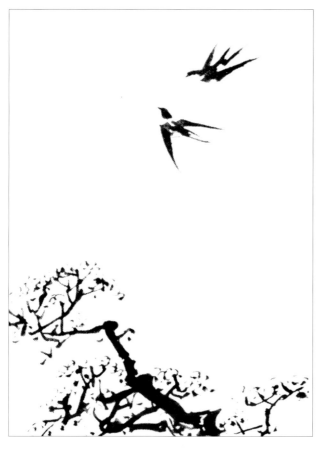

下部杏花是开，上部双燕是合。

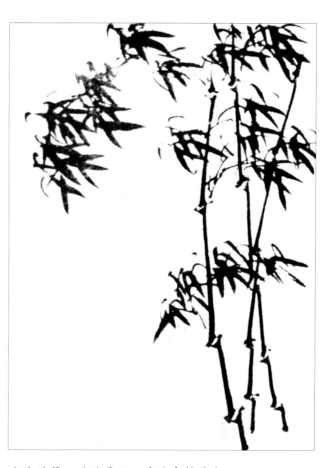

右边竹竿、竹叶是开，左边旁梢是合。

知白守黑

　　知白守黑也可以称黑白关系。因为中国画通常留有较多空白，所以也可以解释为画过了的黑的部分与没有画过的空白部分的关系。知白守黑是说我们作画时，既要注意有画的黑的部分，又要注意空白的部分。初学者往往只注意有笔墨处，而忽视无笔墨处。这意味着只把有笔墨处看成是画，无笔墨处就不当作画看了，其结果就会造成黑白关系不协调的局面。构图太实、不空灵、杂乱无章等缺点，往往是只见黑、不见白所造成的。因此，在构图时必须注意画面各处的空白，要像有笔墨处一样精心安排空白处的变化。例如画面中的空白要有大小反差变化，空白的外形不要雷同，也不要出现近似规整的三角形、方形、圆形、菱形等，要散落自然才好。近代山水画大师黄宾虹，曾经把"知白守黑"的构图规律总结为画面的所有空白，最好是大大小小的不等边三角形，他发现的这个规律对我们是有指导意义的。

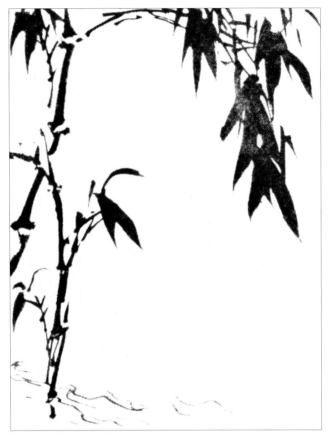

几处空白各不相同。

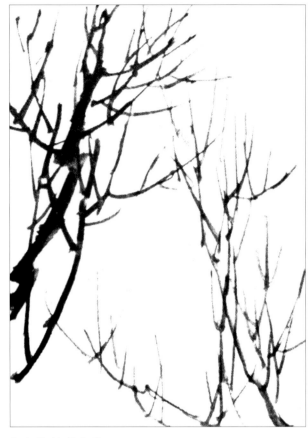

空白处仍有画意。

正局与侧局

　　正局与侧局也是构图中不可忽视的课题。凡是从正面取象纳入构图的叫正局，从侧面取象纳入构图的就叫侧局。正局构图给人以端庄、朴厚的感觉，侧局则给人以巧俏秀丽的感觉。在作画时有些情况可以用正局，有些情况可以用侧局，有时要正、侧混用。由于侧局很有姿态，所以在花鸟画作品中，对画面边缘部分的花或叶大都采用侧局，例如在一幅"竹"的作品中，两旁的叶子有一个专用名词——"旁梢"。采用侧局需要画得巧俏秀丽。

正局：让人感觉端庄、朴厚。

侧局：让人感觉俏媚多姿。

正局与侧局结合：上为正局，下为侧局。

全景与折枝

　　"全景"是指那些带山水配景、内容丰富的大构图。"折枝"是局部，是特写。全景构图以丰富见长，折枝构图则集中突出，各有妙用。

　　折枝式构图要做到洗练简括，但全景构图也不意味着不加取舍地包罗万象。在提炼取舍的要求上，它们没有什么两样，这一点我们不可不注意。

画里与画外

　　画面毕竟是有限的，这就要求以有限表现无限、以少当多。根据这一道理，我们在构图时切不可被纸的四边限制住，有许多构图是要冲出纸的边框，使得画里画外互相生发、互相补充，造成画面有限而意趣无穷的艺术效果。

折枝式构图，即局部特写。

全景式构图：实际是与山水画结合的构图。

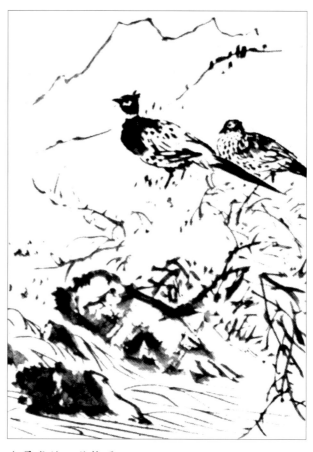

全景式的一种构图。

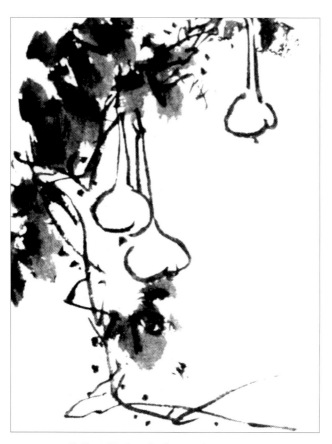

画里只取葫芦垂梢的一部分。

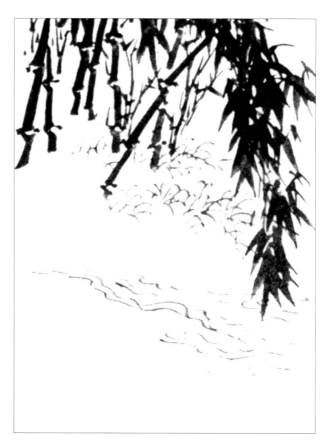

画里只取一梢竹叶，使人觉得画外有竹。

碎者整之，整者碎之

　　某些细琐的东西，在构图处理上最容易被画得花乱零碎；某些过分平整的东西，处理起来又容易平板无趣，这是构图经常遇到的棘手问题之一。对那些本来就很细碎的题材（如竹、兰、天竺、藤萝等），要尽量画得完整单纯。例如画竹叶要一组一组地画，要把组连成片，这样就可以"化零为整"了。反之，如芭蕉等大而平的叶子，可以画风裂过的形象，用"化整为零"的办法寻求变化，这就叫"碎者整之，整者碎之"。

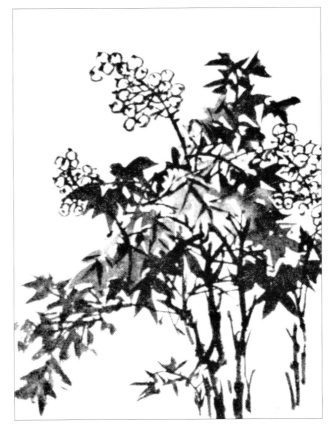

碎者整之：把细碎的天竺叶组织成整的。

整者碎之：把平整的芭蕉叶画碎些。

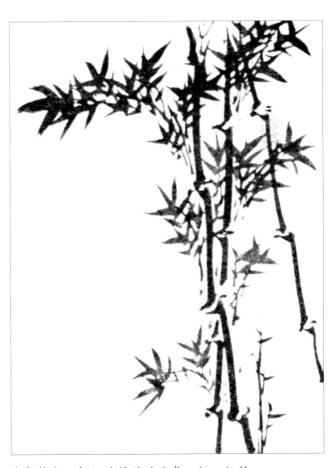

碎者整之：把细碎的竹叶画成一组一组的。

疏体构图　　　　　　　　　　　　　密体构图

　　中国画构图由于不受焦点透视的束缚，所以除了那些合于焦点透视的斗方、圆光等小幅之外，还有不受焦点透视约束的长卷和特别大的立幅，这些多种多样的构图式样也是民族绘画构图的一个特点。

　　如何学习构图？学习构图不外几个途径，首先多研究一些古人较好的构图。不仅要学习古人那些具体的构图方法，更重要的是找出古人构图的用意所在，也就是找出其中的道理来。从"法"到"理"，从"当然"到"所以然"，步步深入地学习，久而久之，自然可以学得古人的构图道理和具体方法。这是学习民族传统构图方法的一个重要途径，不可忽视。其次，要从大自然中学习构图。这是从构图上脱开陈套的一个重要方法，同样不可忽视。从大自然中学习构图，不能照搬，要在面对实物写生的现场中发现自然之美（自然不全是美的）。这里说的自然之美，主要指那些符合美学原则符合构图要求的部分。然后再把这些符合构图要求的部分，摄入画面，这就是现场构图。现场构图允许而且必须"东拉西扯""移花接木"，只有这样不照搬自然，才能达到"去粗取精"与"搜妙创真"的境地。其实古人的一些好的构图，也正是通过这个途径取得的。此外学习构图还要在上述两种方法基础上，多做一些构图练习。具体方法是经常在速写本上作构图探索，或者改造古人的构图，或者提高写生的构图，或者"中得心源"去探求新意。另外，学习构图也要参看一些有关构图的文献与书籍。这些都是前人与今人构图实践的总结，是对我们学习构图、学习构图道理不可缺少的一个方面。

　　总之，学习构图，要通过实践勇于探求，也要通过理论推进实践。二者要结合起来，交替进行。

花鸟画小构图

构图一

构图二

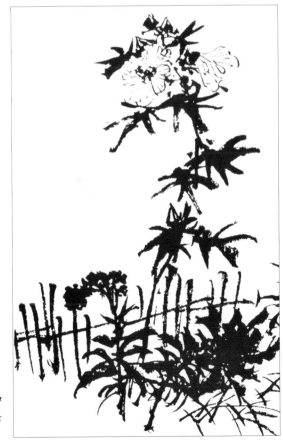

构图三
　　背景加竹篱更有层次感。

构图四

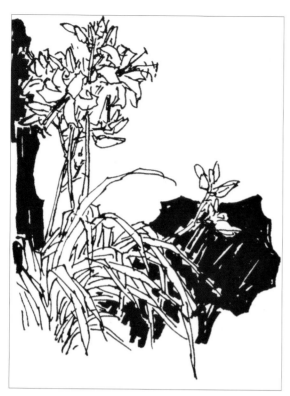

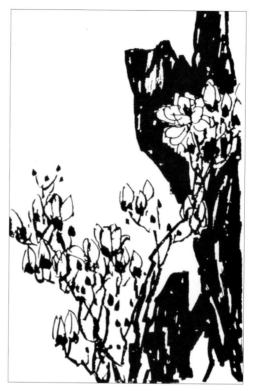

构图五　最平整的构图　　　　　　　　　构图六

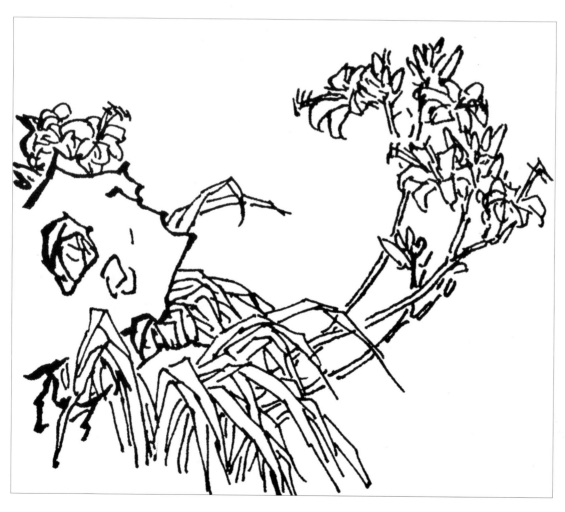

构图七　以繁衬简

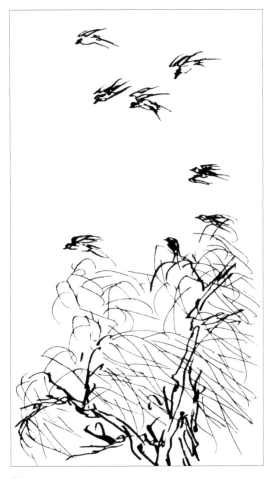

构图八

构图九

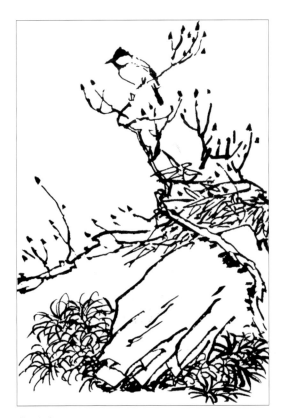

构图十

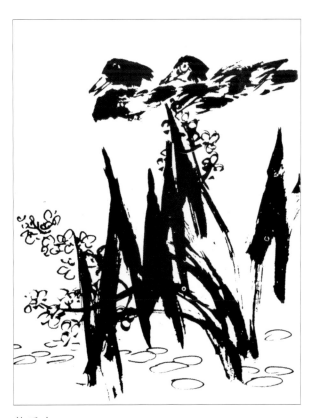

构图十一

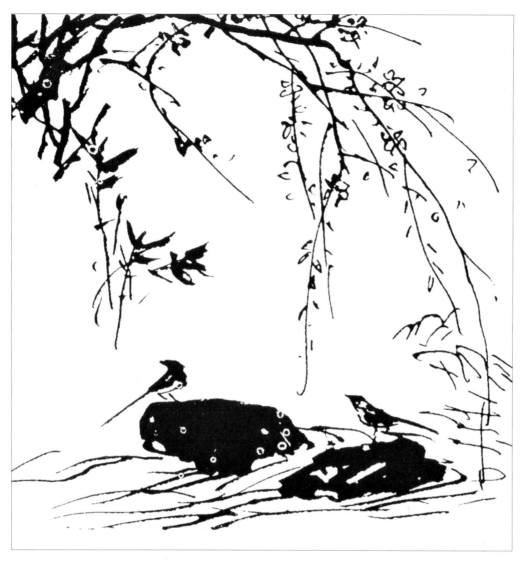

构图十二

构图十三

构图十四

题款

唐宋以前的画一般无款，有时仅仅写个名字在树干、石根等不显眼的地方，这叫藏款。随着文人画的兴起与发展，北宋苏东坡等人开始在画面上作长题，或诗或文，内容丰富多彩。到了元代，题款不仅成为普遍的风气，而且印章也进入了画面。从这之后，中国画就和诗文、书法、印章结合得更紧密了。对中国画来说，题款应该是一种丰富、提高与发展，它使得民族绘画的特色更为突出，但也不是每幅中国画作品都必须题款。根据画面情况和个人习惯，有人只是签写自己的姓名，有人加写作画的年月和地点。有人喜欢题写多一些，内容可以题诗、题文乃至杂感、记事、画论等。因为款识也是构图的有机组成部分，所以在题款时，要根据具体情况，考虑行气、布局的横竖长短，字体的真、草、篆、隶，印章的大、小、朱、白等关系。

题款首先要考虑的是部位。一幅画常有天然待题款处，但有时画面茂密，无处题款，遇到这种情况，不要强题，可学宋人的藏款法。

竖行长题，一般都靠边书写。

横题须齐头不齐脚。所谓齐头，指每行的第一字都是平齐的。不齐脚是指每行的末一字可以不必平齐，有参差变化。

题款的书体，写意画可用行草，工笔画用楷书较协调。画题可用隶书或篆书，以求变化。

用印最忌草率乱盖。姓名印可用阴文，姓字（单一字的）可用阳文，姓名印下面用印不可太多，可根据具体情况处理。有人除了盖姓名印章之外还加盖一种闲章，因为盖印的位置在边角，所以也有人叫压角章。闲章的印文内容多是抒情的诗词句子，或是画理、画论的短句，乃至作者的生年住处等。因为这些印章的内容，与画面景物的联系不是很直接，所以叫闲章。例如"××六十岁后所作""似与不似之间"等，前者说明画家的创作时期，后者说明画家的作画观点。

印的风格要与画的风格协调统一，如工笔画可盖工整圆洁风格的印章，写意画则可盖粗放恣纵一些的印章。初学作画如果书法不佳，可少题甚至不题为妙，否则会使画面减色。

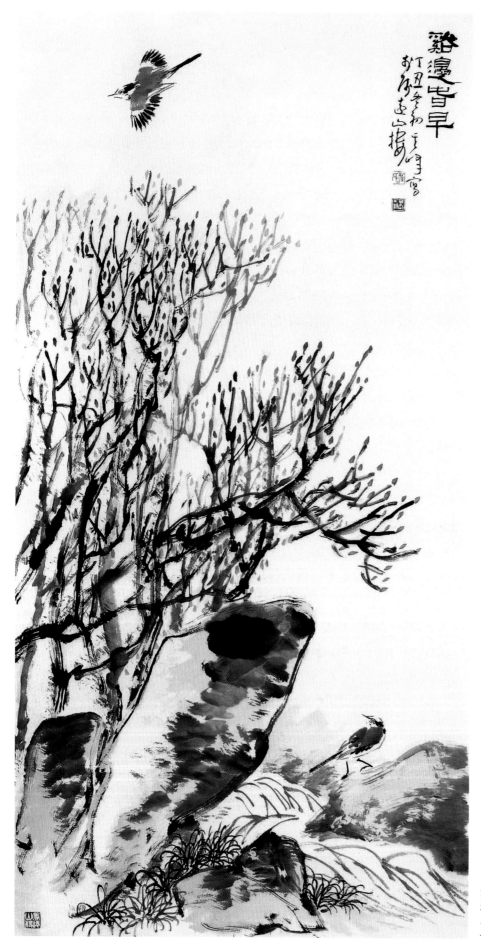

溪边春早

花鸟画简介

　　中国花鸟画有着悠久的历史。虽然花鸟画成为一个独立画科的时间晚于人物画，但在五代两宋时期，花鸟画有一个很大的发展，形成第一个高潮。自那个时期以后，花鸟画与人物画、山水画并驾齐驱，成为中国画的三大分科之一。如果把彩陶上的那些鱼纹、水涡纹之类的纹样也看成花鸟画的发端，那么花鸟画的历史就更长了。很久以前，中国人已经把花与鸟、动物与植物当作装饰与绘画的题材。今天，花鸟画仍然是广大人民喜闻乐见的画科之一。在工艺品上，花鸟画的装饰作用更不可轻估，无论染织、装潢，还是工艺雕刻等工艺部门所使用的纹样，都离不开花鸟画。

　　花鸟画的题材范围，从狭义方面讲，就是指花卉与禽鸟。如果从广义方面讲，鱼虫、蔬果乃至走兽也都包括在内。习惯上我们把中国画题材概括为山水、花鸟、人物三大类，不言而喻，凡是山水、人物之外的那些题材，就都可属于花鸟画的范畴了。

　　花鸟画在长期的发展过程中，经过历代杰出花鸟画家们的不断创造与探求，形成了各种各样的风格与流派。花鸟画从表现方法上首先分工笔与写意两个大的流派。写意又有"大写意"与"小写意"。工笔到写意之间又有半工半写的一派。从表现方法上还可以把花鸟画分成勾染或点染两个大的体系。至于地域流派与个人风格，更是多得不可胜数。

造型能力的培养

　　造型能力，是一个画家不可缺少的基本技能之一。谢赫的"六法"中称造型为"应物象形"，这是说"象形"需要"应物"，画什么要像什么。至于变形与夸张也要在写实的基础上进行。我国的传统画论从来都是把"形"与"神"看成是密不可分的，从早一些时候提出来的"形神兼备""以形写神"以及随着写意画的发展而提出来的"遗形写神"，都是把"形"与"神"并提，而且都是把"写形"看作是"写神"的一种手段，以"写神"为目的。这一正确的形神观，一直为历代画家所奉行。就是那些在造型上强调变形和夸张的大写意画家，也还是没有把形神分离，充其量也不过是"不求形似亦不离形似"而已，这就是人们常说的"似与不似之间"的主张。所谓"不似"正是指经过夸张而变了形的形，"似"指的正是神似。可见夸张也好，变形也好，无非是为了突出对象内在的东西——神韵。画家为了达到这个目的，必须通过造型这一重要手段，同时也说明正确的造型能力对一个画家具有何等重要意义。

　　一个画家的造型能力，首先要通过写生来获取。因此"写生"是造型的根基，忽视不得。写生的方法是面对真花真鸟直接描绘。许多人常采用速写的方法，这方法方便有效。可以用钢笔，也可以用铅笔，但对我们学习中国画的人来说，最好是选用毛笔，既可以记录形象，又可以提高运用毛笔的能力。

速写

　　画速写要从易到难，开始可多画静止的对象，逐渐再去练习画些动的对象。初学画动的对象，会遇到一些困难，只要遵循着从易到难的方法坚持下去，日子久了便可运用自如。

默写

　　先仔细观察花鸟，熟记它们的形象和动态，用心寻找它们的特点和让你感兴趣的东西，然后根据记忆把观察到的东西画出来，就叫默写。这是中国画学习过程和创作过程中很重要的一个问题。其实，这也是速写的一个有机构成部分。有些速写必须结合默写才能够画得好。例如画一个灵动的松鼠，要把握它的各种动态，如果没有默写能力，那是无法下手的，只有通过默写，才能把速写过的东西画得更生动、更巩固。画默写要把重点放到神态的探索与意趣的追求上。初学默写，会感到很不习惯，这可以采取一些过渡的方法，例如把速写过的东西默写下来，还可以把鸟的标本仔细观察默记心中，然后再下笔。如果默写不下来，可以对照标本，再看再画。或者先死记几个基本形象，经常默写，熟后再试求一些微小变化，久之便可运用自如了。总之默写是很重要的一个环节，是必须解决的基本功之一。有些人只注意对写，而忽视默写，其结果必然形成技术上的偏废，这会给创作造成很大困难。

1. 用毛笔画的鸟的速写。
2. 用钢笔画的牡丹的速写。

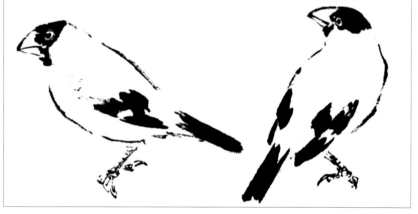

套描

　　所谓"套描"就是用透明纸覆盖在预先选好的旧稿上，通过局部改动，然后套描出一个新画稿。这种方法，很适合于造型能力较低的初学者，而且对那些造型能力较强的"老手"也是有用的。

　　初学套描，不宜大动大改。例如一只鸟的套描，最好稍稍地改动一下头部、脚部或尾部即可。至于大的改动最好在熟练以后再进行。

　　通过古人或今人的优秀作品来学习造型方法也是很必要的。研究优秀作品中关于造型的概括、提炼手法，关于笔法、墨法、颜色运用等艺术技巧是很有益的。例如画羽毛的特殊手法等，我们可以从中取长避短，形成自己的造型手法。

3. 用铅笔画的喜鹊的速写。

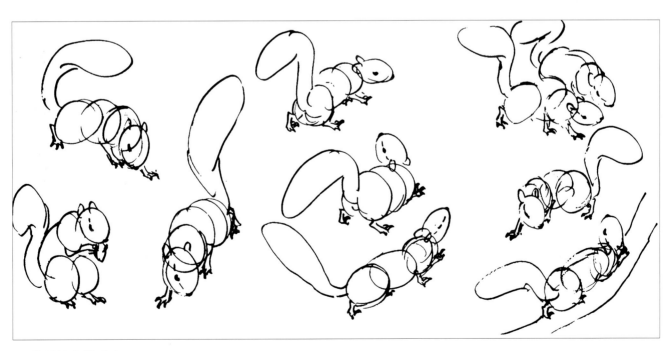

4. 默写松鼠的动态。

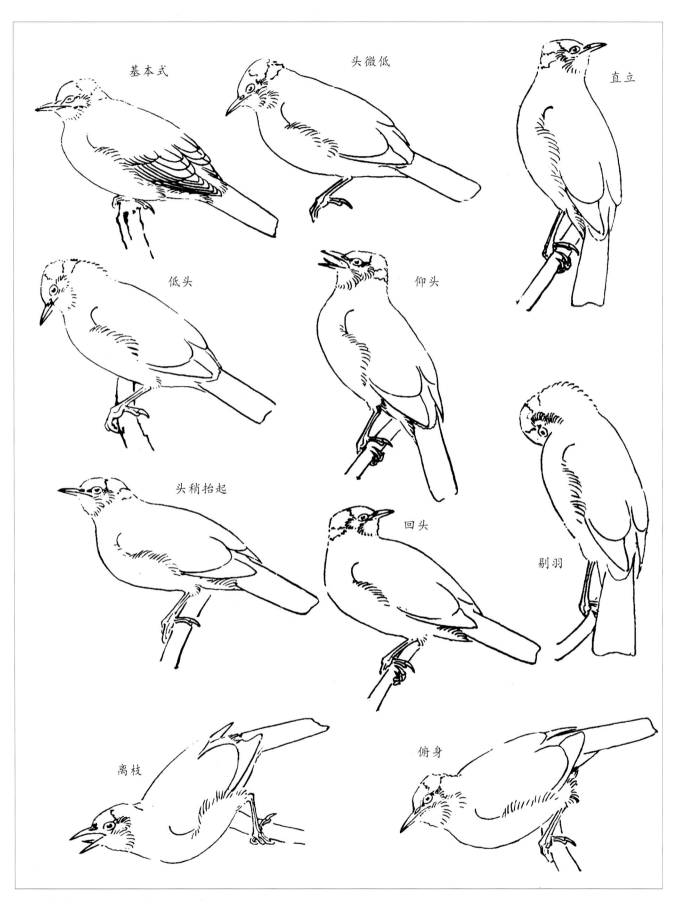

基本式　头微低　直立

低头　仰头

头稍抬起　回头　剔羽

离枝　俯身

5.用套描改动方法画的小鸟动态。

花卉的造型和画法

　　花卉包括花头、叶子和枝干。花头有花瓣、花蕊、花萼和花柄几个部分。各种花的外形是不相同的，有球形（大丽花）、碟形（梅花）、筒形（喇叭花）以及不规则形等。花瓣又分圆形（梅花、梨花、杏花）、长尖形（荷花、昙花）、筒针形等。

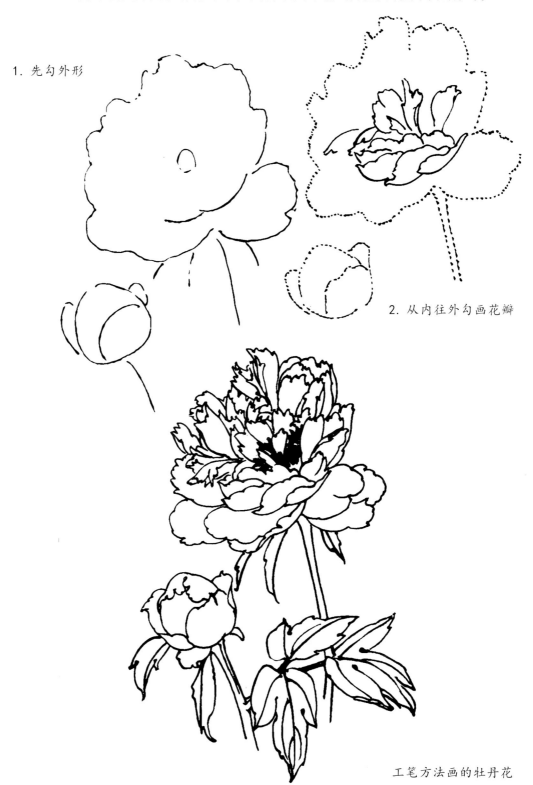

1. 先勾外形

2. 从内往外勾画花瓣

工笔方法画的牡丹花

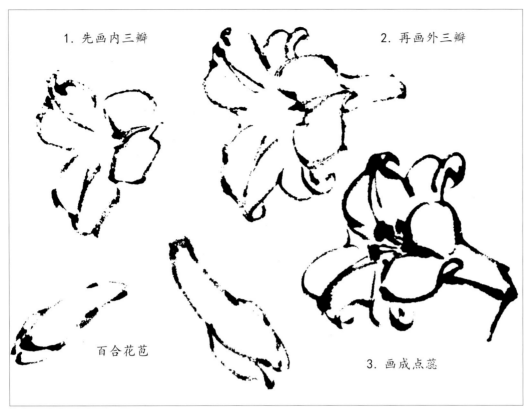

1. 先画内三瓣　　　　　　　　　　　2. 再画外三瓣

百合花苞

3. 画成点蕊

写意方法画
的百合花

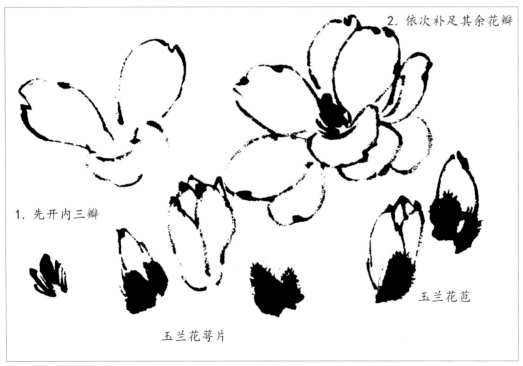

2. 依次补足其余花瓣

1. 先开内三瓣

玉兰花苞

玉兰花萼片

写意方法画的玉
兰花

　　大部分的花在开花季节都有叶子，而且有些花卉的叶子很出彩，如牡丹、荷花、兰草等。有的花卉题材在作画时是以叶为主，如芭蕉、竹子等，因此必须注意把叶子画好，叶子对花起陪衬作用，它与花头在色彩上和造型上形成较复杂的效果反差。例如白牡丹花用绿叶托衬就很醒目。花瓣尖长的荷花，配以单纯而圆大的荷叶，分外好看。叶子对烘托画面气氛也有很好的作用。例如描绘风雨往往借助叶子的动势来表现。

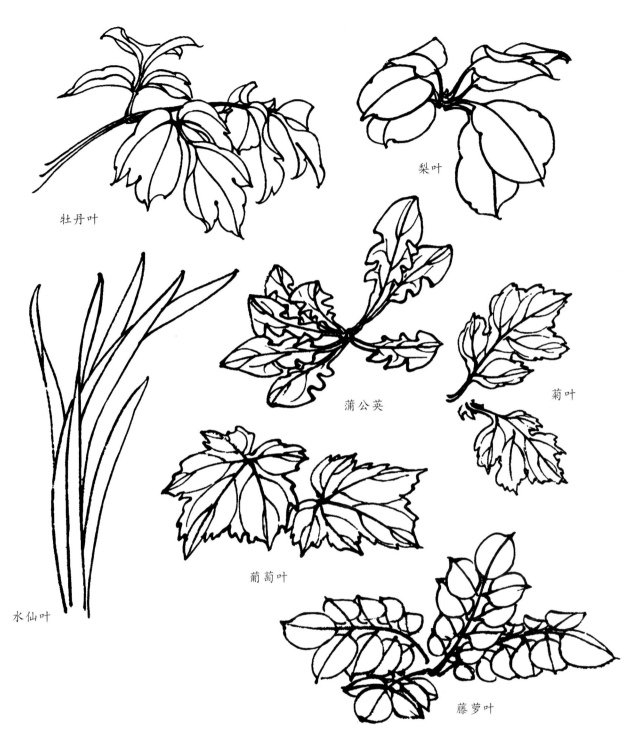

牡丹叶

梨叶

蒲公英

菊叶

水仙叶

葡萄叶

藤萝叶

用白描方法画的几种叶子

　　画叶子时要注意它与花头的配合,具体说要处理好二者之间高低、向背、避就、掩映等关系。大片的叶子(如大片牡丹叶)要把侧梢(也叫旁梢)、顶梢与垂梢画好。尤其侧梢,是表现结构和姿态优美的叶子,要重点刻画好。画叶子还要注意叶子本身的反正、疏密、纵横、俯仰等各种变化。各种叶子虽然千变万化,但我们可以把它归为几个类型,例如羽状叶、掌状叶(秋葵等)、长叶(兰花等)、圆形叶(红叶等)……按类型来学习,可收到"事半功倍"之效。

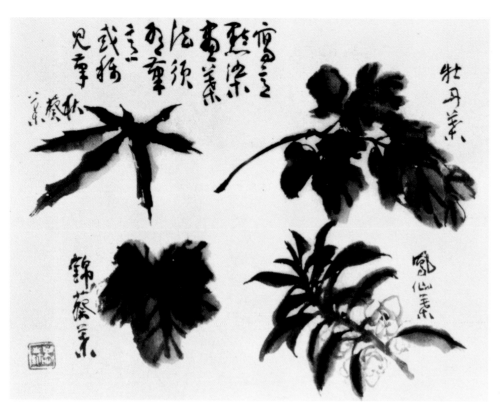

写意点染画叶法须有笔
意或称见笔。

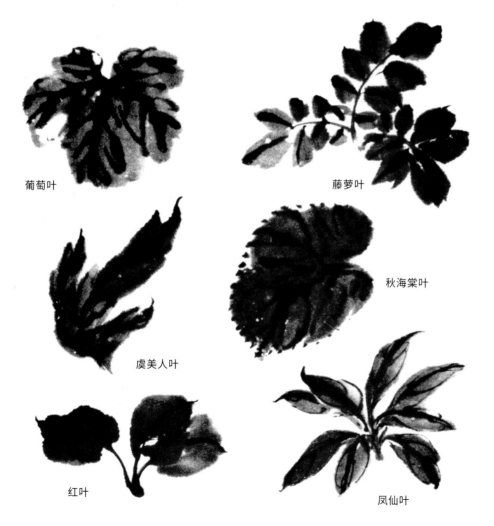

葡萄叶

藤萝叶

秋海棠叶

虞美人叶

红叶

凤仙叶

这是用水墨写意方法画
的几种叶子，先用淡墨点画
叶子，趁湿用浓墨勾叶脉。

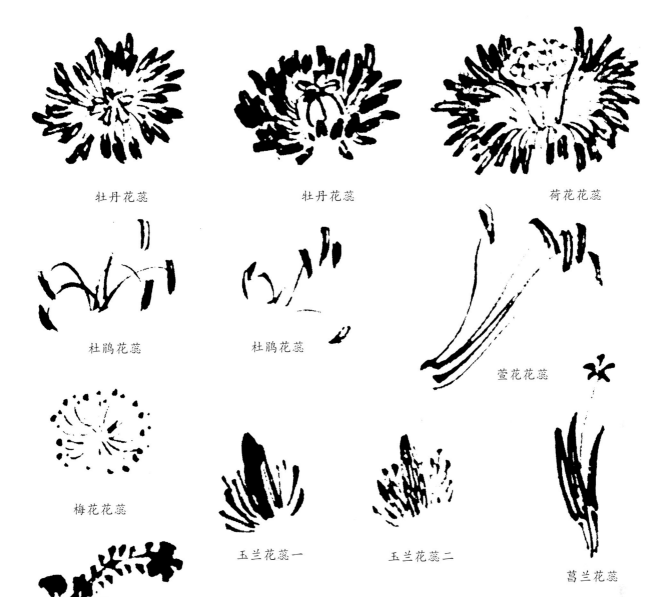

牡丹花蕊　　　　　牡丹花蕊　　　　　荷花花蕊

杜鹃花蕊　　　　　杜鹃花蕊　　　　　萱花花蕊

梅花花蕊

玉兰花蕊一　　　　玉兰花蕊二

菖兰花蕊

秋葵花蕊

　　花蕊是花卉的"眼睛"，起提神醒目作用，画白色以及其他较淡色的花，要点重色的花蕊。反之，画那些重色的花，要点浅色的蕊，要使花蕊与花瓣有浓淡的反差。画蕊柱要有力，点蕊要见笔，特别是写意花卉更要强调这一点。

　　工笔花鸟画与写意花鸟画在设色方法上是有区别的，工笔画的设色要在熟宣纸上或绢上着色，多半是层层套染，有些像积墨法，但也可以分为几种情况：

　　1.在勾线的基础上，先分染明暗，再罩粉。

　　2.在勾线的基础上，把两种不同的颜色（一种打底，一种复罩）套染成另一种颜色，如印刷套版一样。

　　3.在勾线基础上，平涂重色。干后用较重的同类色分染，也叫开醒。

　　4.没骨点染，开始不勾轮廓线，把墨线稿衬在纸下，用颜色直接点染，尽量一次点成，不足时可以补充。

　　5.在墨底子上罩色，工笔花鸟多用此法。

　　以下分述梅、兰、竹、菊及多种花卉的画法。

梅

初学花鸟画都有一些练习造型入手的东西，这就是所谓"起手式"。在一定程度上，起手式很像学习书法的"笔顺"。

学画花卉宜先从枝干学起，首先要注意枝干的结构与穿插关系以及梅花枝干的特点。其后就要注意表现不同季节与不同气候给予枝干的影响而形成的变化。

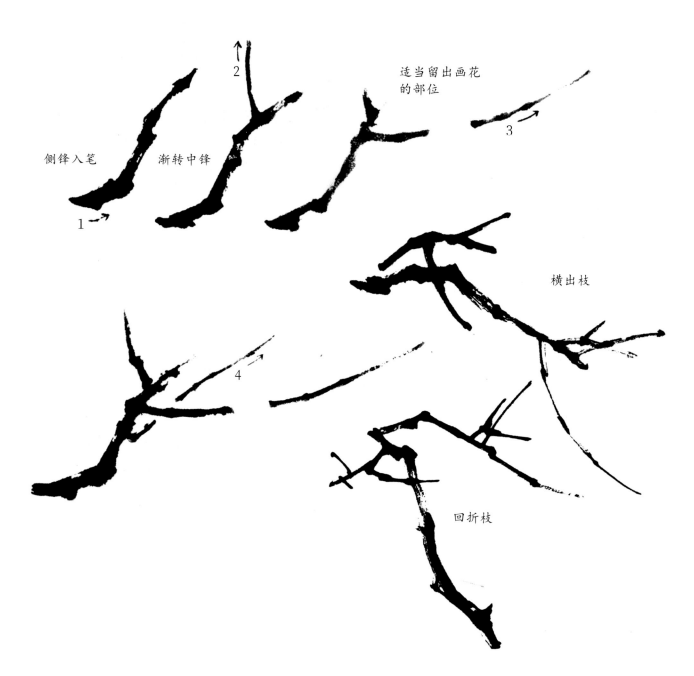

开始画梅枝要笔笔都有交代，如同写楷书一样。待熟练后要画得松一些，像写行书或草书那样。用笔要灵活，中锋、侧锋都用，贵在生动、自然。

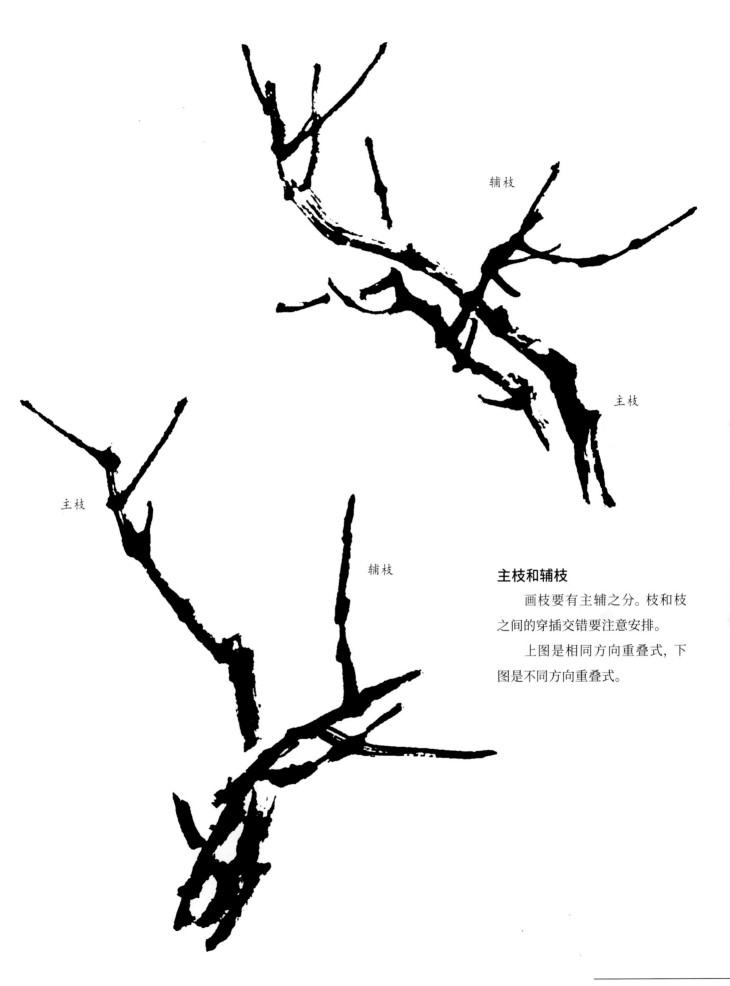

辅枝

主枝

主枝

辅枝

主枝和辅枝

　　画枝要有主辅之分。枝和枝之间的穿插交错要注意安排。

　　上图是相同方向重叠式，下图是不同方向重叠式。

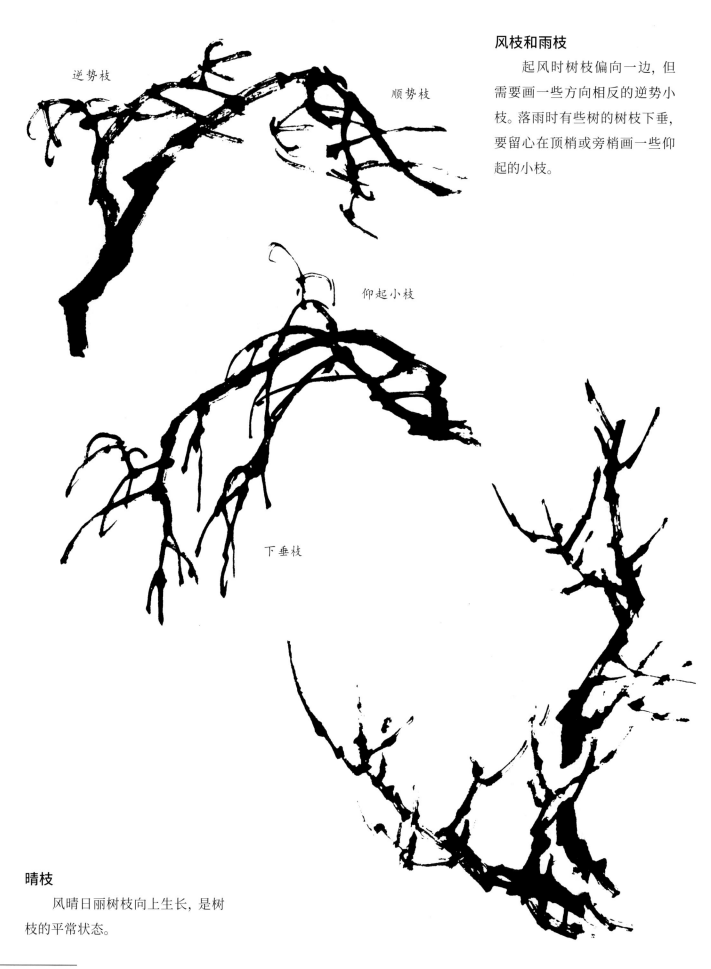

逆势枝

顺势枝

仰起小枝

下垂枝

风枝和雨枝

　　起风时树枝偏向一边，但需要画一些方向相反的逆势小枝。落雨时有些树的树枝下垂，要留心在顶梢或旁梢画一些仰起的小枝。

晴枝

　　风晴日丽树枝向上生长，是树枝的平常状态。

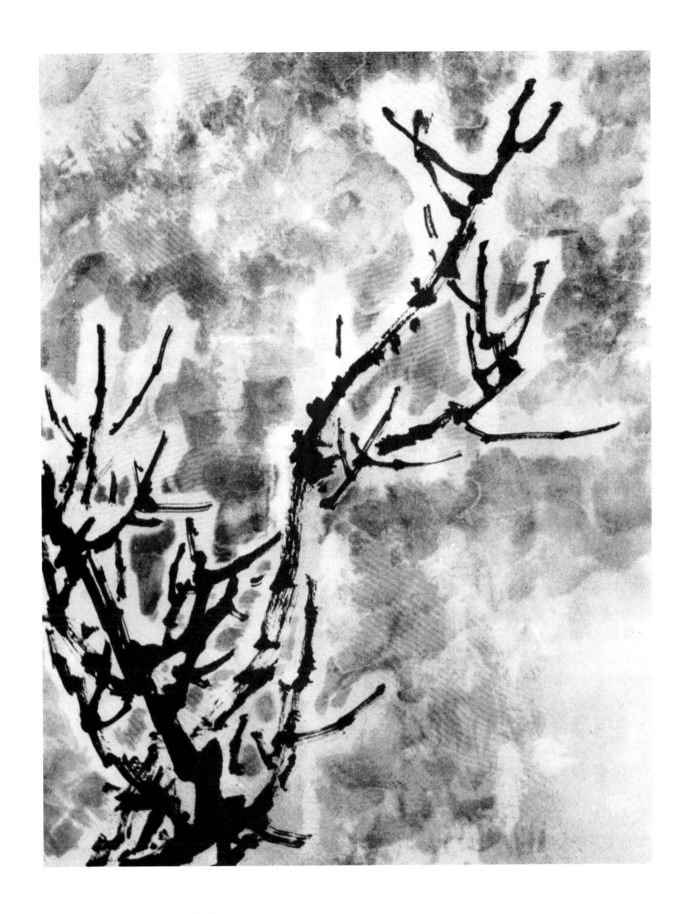

雪枝

　　画雪枝结构要松一些。穿插交接处要适当留些空白，以便染雪。染背景不要太平，可见到些笔触。

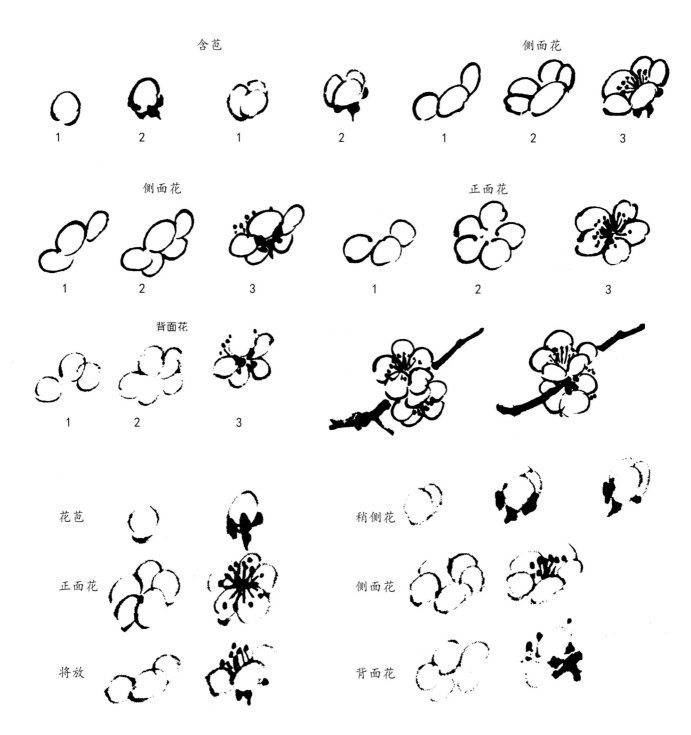

含苞

侧面花

侧面花

正面花

背面花

花苞

稍侧花

正面花

侧面花

将放

背面花

　　花朵要有含苞待放、已开、盛开以及正、反、侧、斜各种姿态。勾花要自然，忌平板。点蕊要精练，忌烦琐。墨色要浓重，点萼的墨色也要重一些。

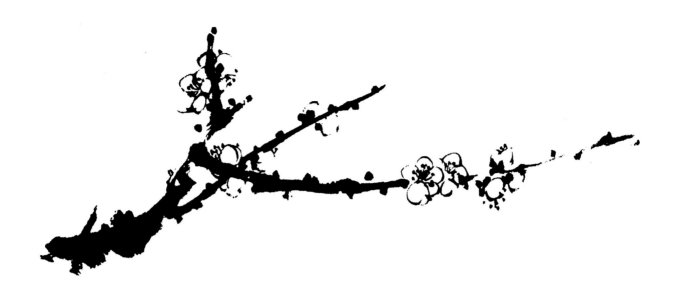

在树枝上画梅花，不要平均安排，要注意疏密、聚散的变化。

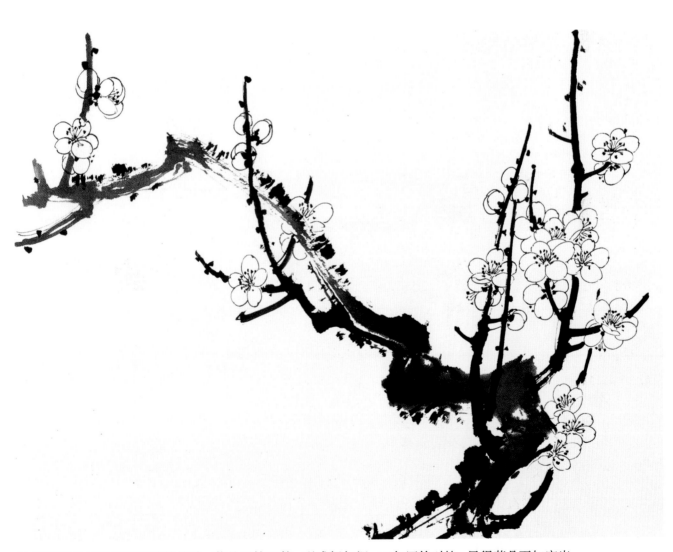

这幅梅花的枝干使用粗放的笔法，花朵用笔工整，形成粗与细、工与写的对比，显得花朵更加突出。

视 频 示

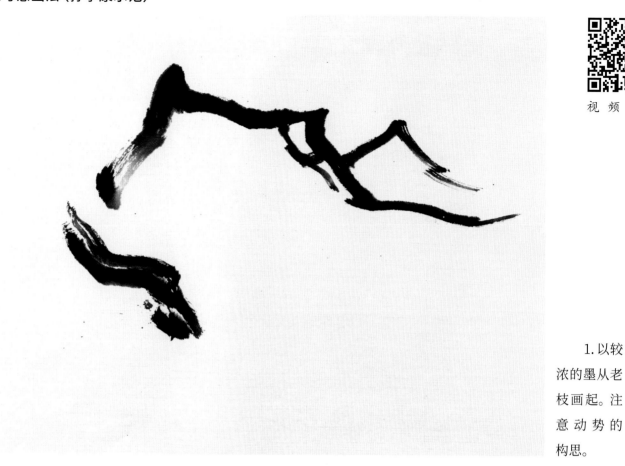

1.以较浓的墨从老枝画起。注意动势的构思。

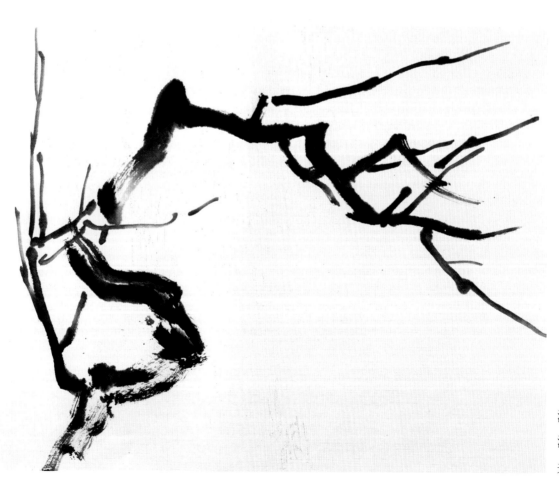

2.逐渐添加小枝。注意穿插关系。

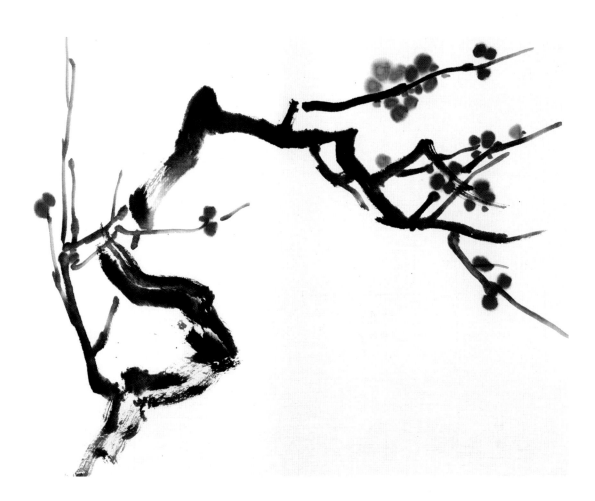

3.以胭脂色点花瓣。注意疏密变化。

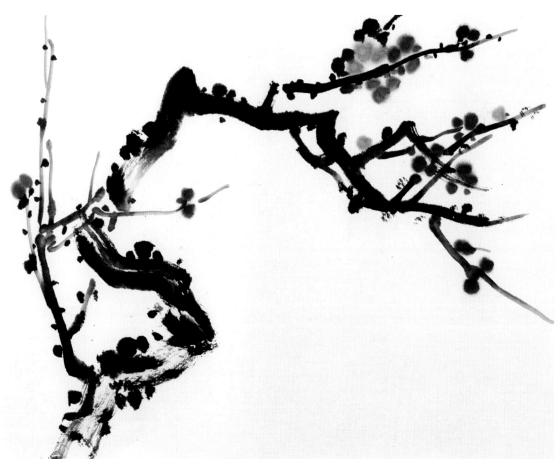

4.以焦墨点苔，调整画面。

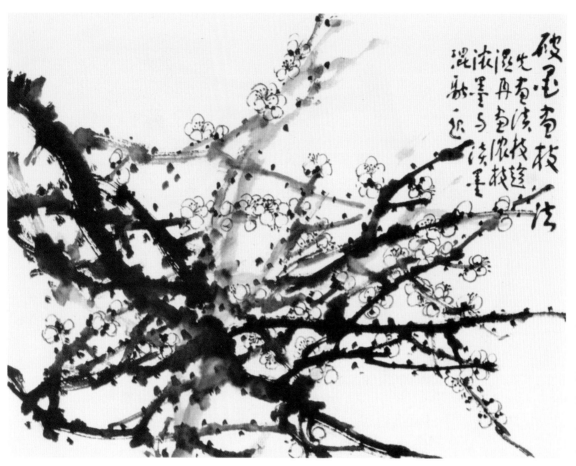

破墨画枝法：

先画淡枝，趁湿再画浓枝，浓墨与淡墨混融一起。

以重托淡法：

前面的景物在用墨、用色上都要与后面石头墨色保持较大反差，重墨石头不要画成黑纸，要在适当的地方见笔、见飞白，尤其石之轮廓不要画成剪纸效果，也要注意虚实变化。

画枝用墨要有浓淡干湿变化，前面的枝干可画得浓重些，后面画淡些，用笔松些。画花要注意疏密变化，不要平均对待。

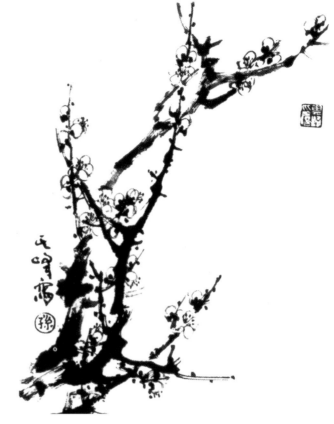

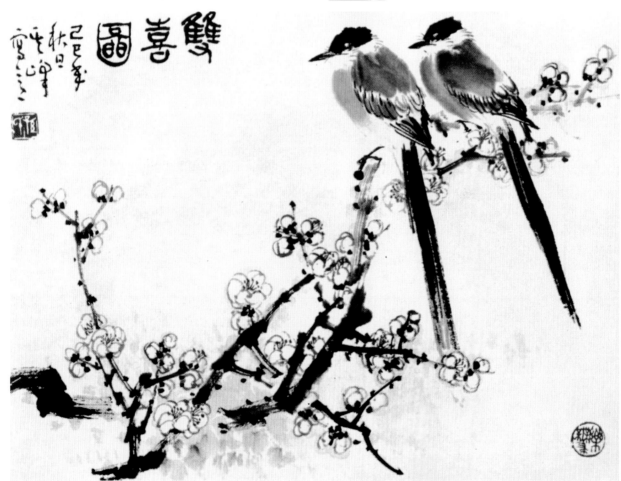

双喜图

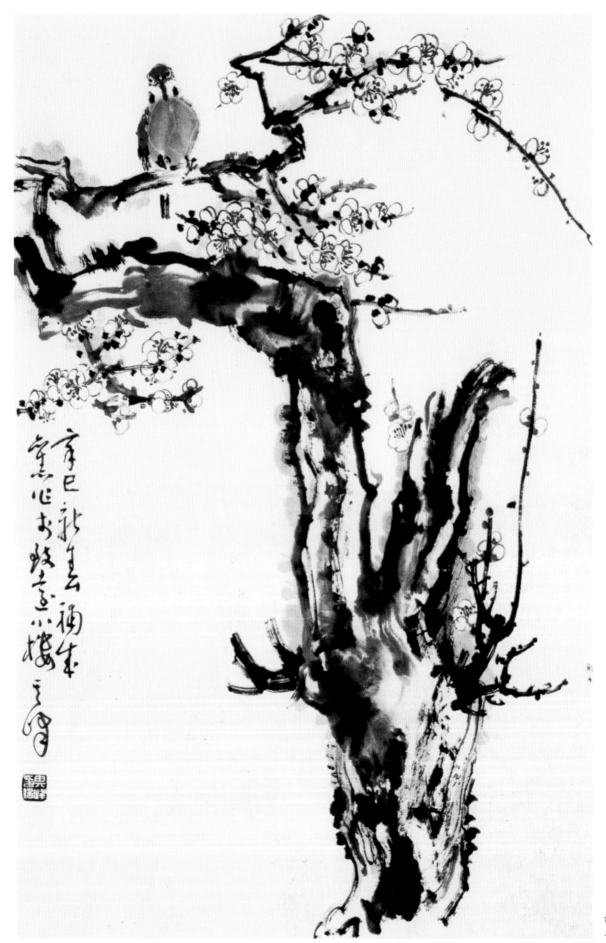

新春

兰

　　兰通常称兰花或兰草，以叶为主，故先学画叶，后添花。画兰叶一般称撇兰，如同写字用撇法，用笔宜悬肘，线条轻便灵活，遒劲有力。画兰叶切忌叶叶相匀，要注意长短、粗细、刚柔疏密的变化。粗如螳螂肚，细如鼠尾，两叶相交称交凤眼，折叶以劲折取势，须刚中带柔，若断若续。

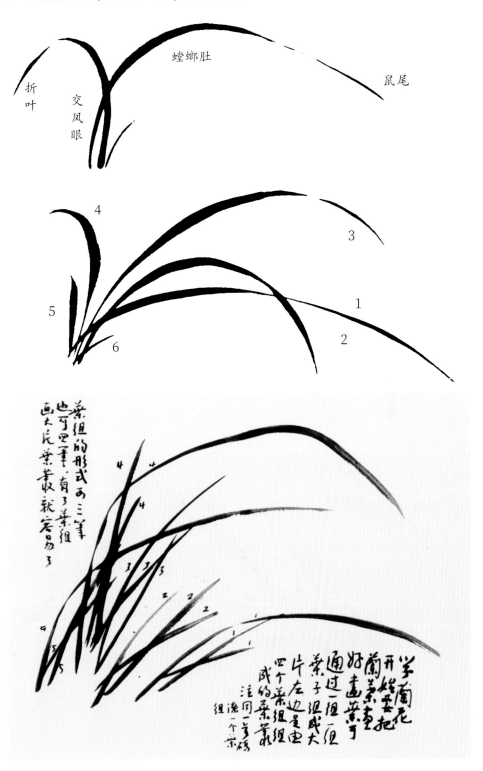

　　学兰花开始要把兰叶画好。画叶可通过一组一组叶子组成大片，左边是由四个叶组组成的叶丛。（注：同一号码系一个叶组）

　　叶组的形式可三笔也可四笔，有了叶组，画大片叶丛就容易了。

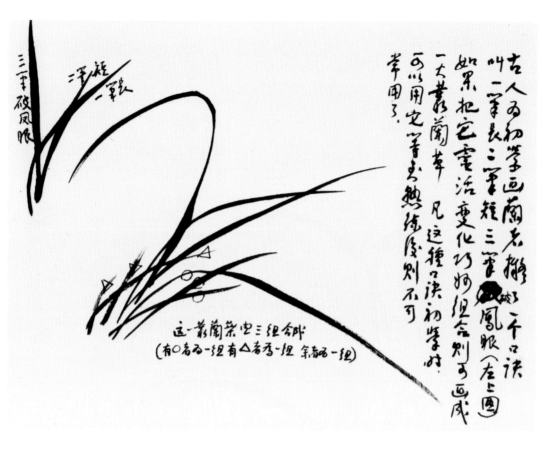

古人为初学画兰者拟了一个口诀，叫"一笔长，二笔短，三笔破凤眼"。（左图）如果把它灵活变化巧妙组合，则可画成一大丛兰草。凡这种口诀初学时可以用它，等到熟练后则不可常用了。

这一丛兰叶由三组合成。（有○者为一组，有△者为一组，余者为一组。）

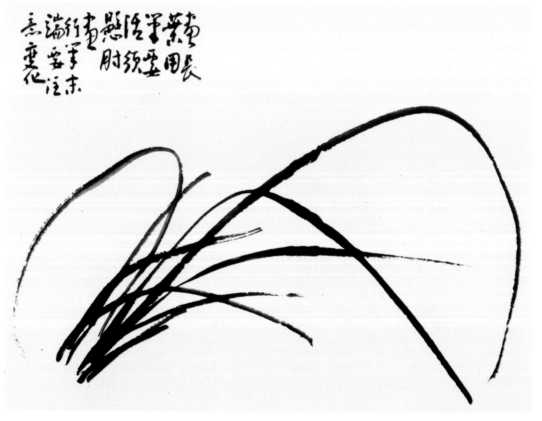

画长叶用笔要活，须悬肘画，行笔末端要注意变化。

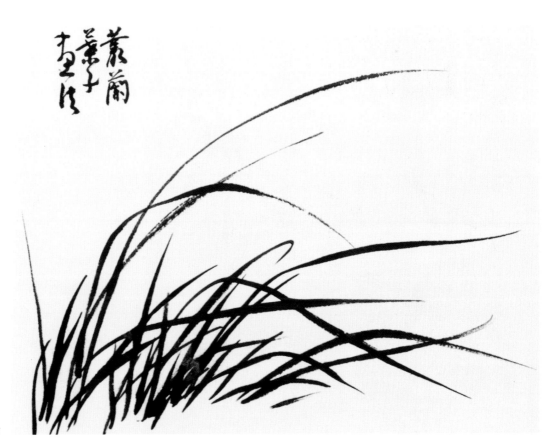

画兰叶要适当留出画花的空子，或者先画几笔叶子，跟着画花，然后再添叶子。总之，画法要从效果出发，善于随机应变。

叶子的末梢要有点俯仰变化。

丛兰叶子画法

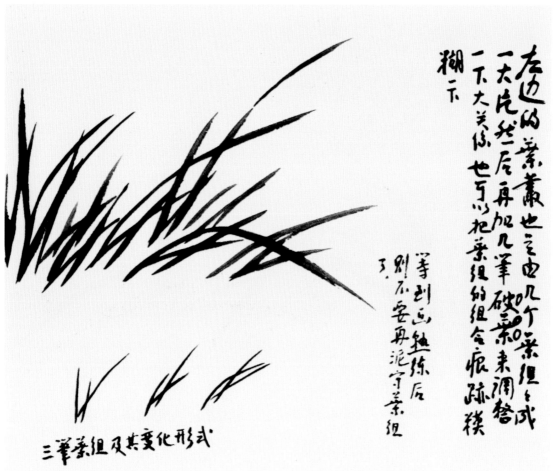

左边的叶丛也之由几个叶组组成一大片然后再加几笔破叶来调整一下大关系也可以把叶组的组合痕迹糊一下

糊一下

等到画熟练后别不要再泥守叶组

三笔叶组及其变化形式

左边的叶丛也是由几个叶组组成一大片，然后再加几笔"破叶"来调整一下大关系，也可以把叶组的组合痕迹模糊一下。

等到画熟练后则不要再泥守叶组了。

左图左下方为三笔叶组及其变化形式。

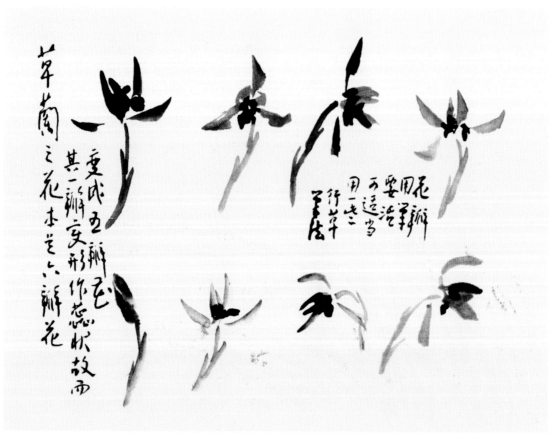

草兰之花本是六瓣花

变成五瓣花其一瓣变形作蕊状故而

花瓣用笔要活而适当用一些行草笔法

花瓣用笔要活，可适当用一些行草笔法。

草兰之花本是六瓣花。其一瓣变形作蕊状，故而变成五瓣花。

画兰一般先画兰叶，然后再在适当的地方添花，有时也可先画几朵在叶前的花，再画叶。叶后可再添花，全在灵活运用，不必泥守成法。

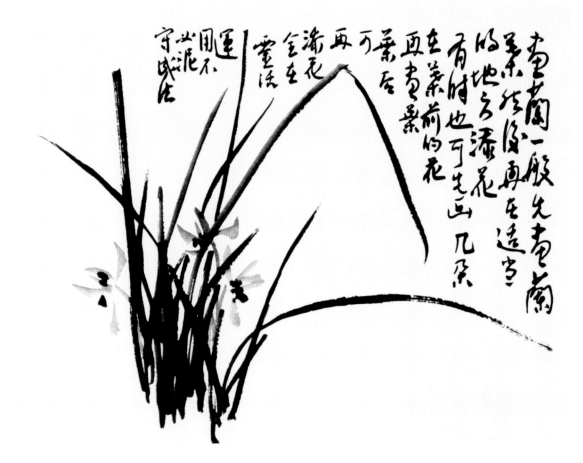

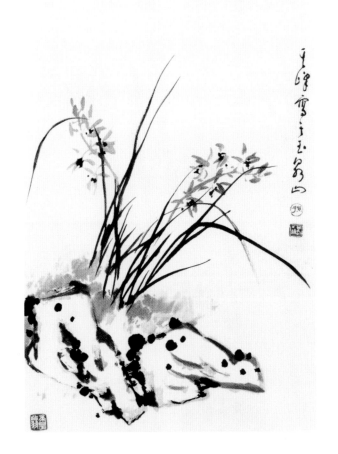

兰的品种很多，在绘画中常见的有草兰和蕙兰两种。草兰的叶较短，一柄一花，蕙兰的叶较长，一柄多花。无论草兰或蕙兰，每朵花有五瓣，用笔自外向里画，正面的花瓣阔，侧面的花瓣狭，但画时不必太拘泥于形似，要注意笔意。兰花有清香，花瓣娇嫩，宜用淡墨，如着彩色亦以清淡为宜。点蕊用浓墨，有人以点蕊为"传神写照唯在阿堵中"，比喻人的眼睛，明眸秋波，能使全体生动。花蕊三点或四点，或正或反，或仰或侧，视花瓣的方向而定。

兰生长于幽崖邃谷，天然高洁。传统画兰一向以意写，不重形似。用笔之理与书法相通，书法通于画法。

用双勾白描画兰也是常用的一种方法。用墨线勾勒后，兰叶着墨绿色，正面色形较重，叶背稍淡。花瓣着淡红色，花蕊用浓墨点出。

竹

竹竿画法

画竹先画竹竿、竹枝，后画竹叶。

画竹竿用中锋笔，一般从下往上画，也可以从上往下画。竹节不要画成等距离，根部短，中间长，顶上又短些。

画多竿不要平均分布，要有疏、密、斜、正多种变化。竿节相并是画竿的一忌。

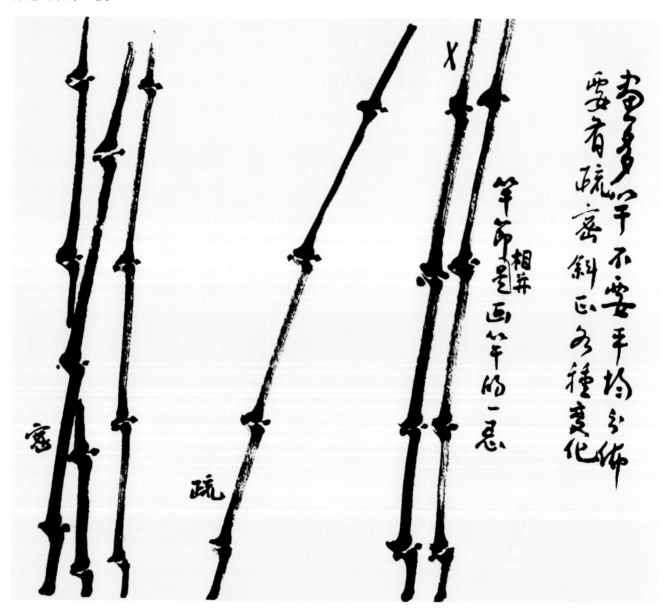

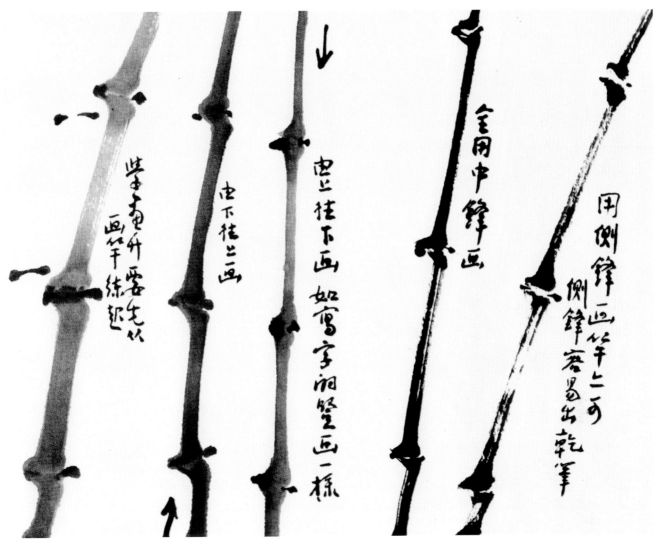

学画竹要先从画竿练起。

由下往上画，由上往下画，如写字的竖画一样。

全用中锋画。用侧锋画竿亦可，侧锋容易出干笔。

竹枝画法

　　画竹枝用笔要连贯，像写字一样。老枝节短枝密，嫩枝节长枝稀。竹枝是一左一右互生，但由于观察的角度不同会有变化，画时可以根据需要灵活落笔。

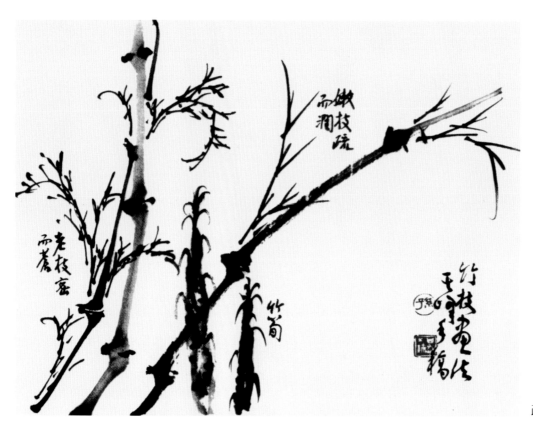

　　老枝密而苍，嫩枝疏而密。

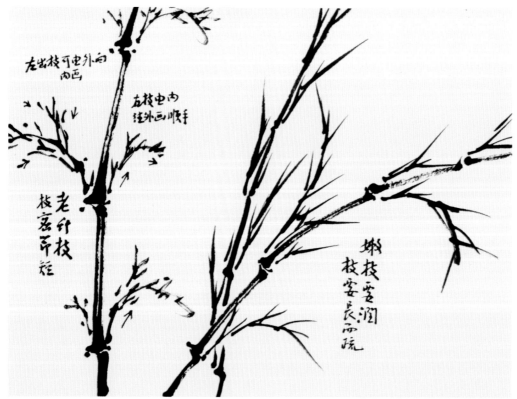

　　左出枝可由外向内画。右出枝由内向外画顺手。

　　老竹枝枝密节短。嫩枝要润，枝要长而疏。

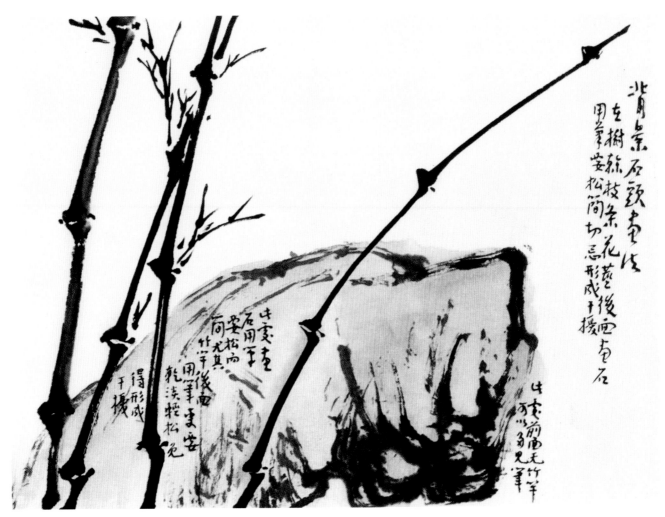

背景石头画法：

在树干、枝条、花茎后面画石，用笔要松简，切忌形成干扰。

竹叶画法

　　竹叶向上的称仰叶，向下的称偃叶。画竹叶和写字相似，传统画竹如写"个"字、"介"字，也可以理解为双叠"人"字。实际上竹叶的生长排列正是这样。在作画时要灵活机动、安排自然，不能只想着写字，忘记是画竹子。

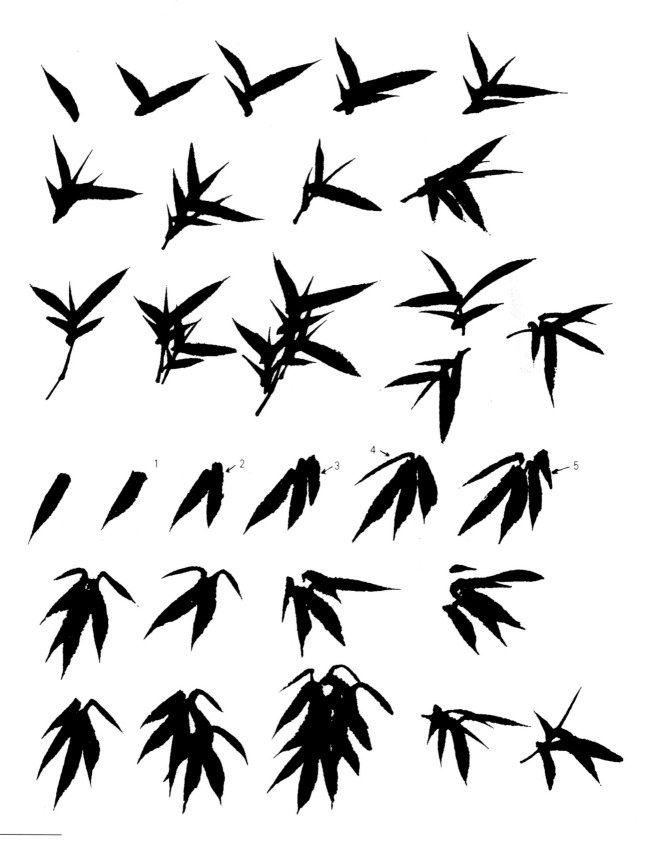

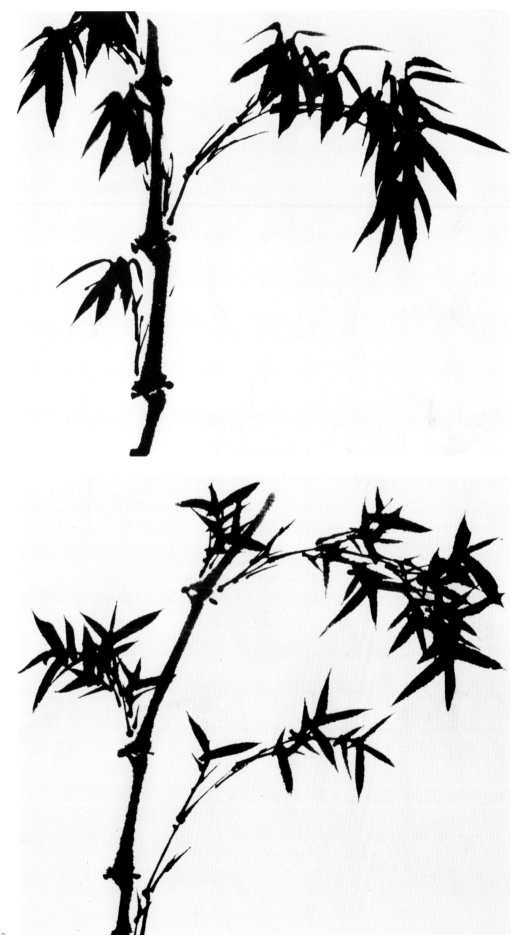

用双叠"人"字画竹叶。

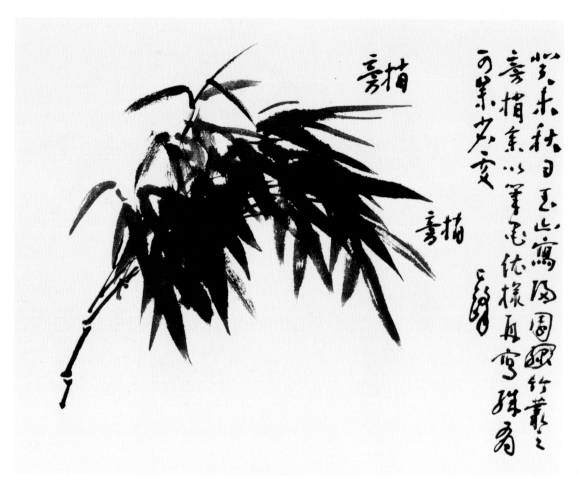

竹子画稿一

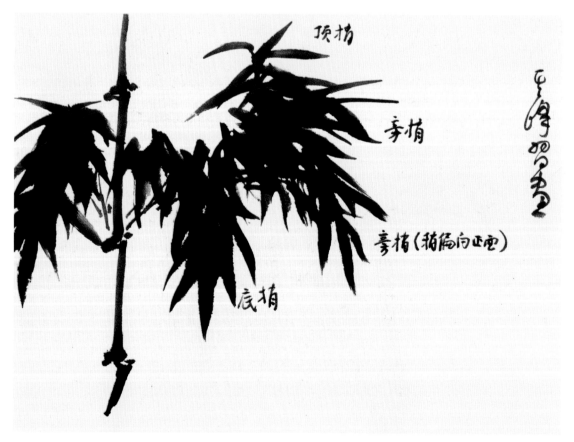

竹子画稿二

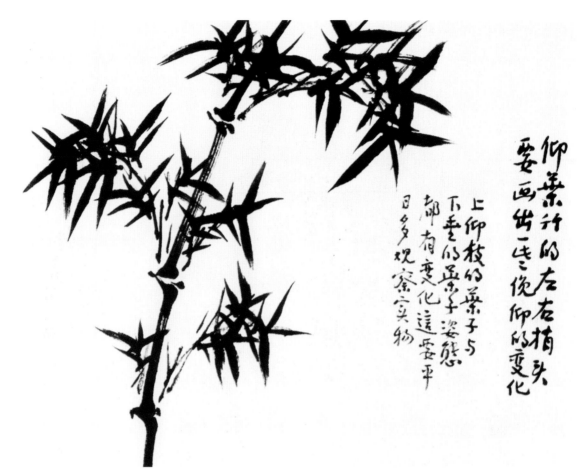

仰叶竹
的左右梢头
要画出一些
俯仰的变化。
上仰枝的叶
子与下垂的
叶子姿态都
有变化，这
要平日多观
察实物。

日多观察实物

上仰枝的叶子与
下垂的叶子姿态
都有变化，这要平

仰叶竹的左右梢头
要画出一些俯仰的变化

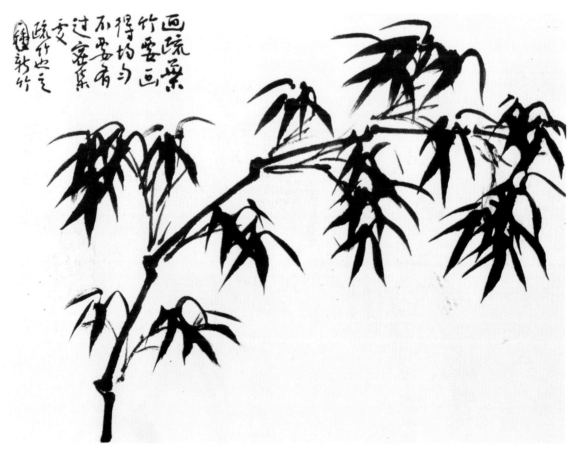

画疏叶
竹要画
得均匀
不要有
过密集
处，
疏竹也是
钟新竹

画疏叶
竹要画得均
匀，不要有过
密集处。疏
竹也是新竹。

竹笋、新篁和几种姿态的竹画法

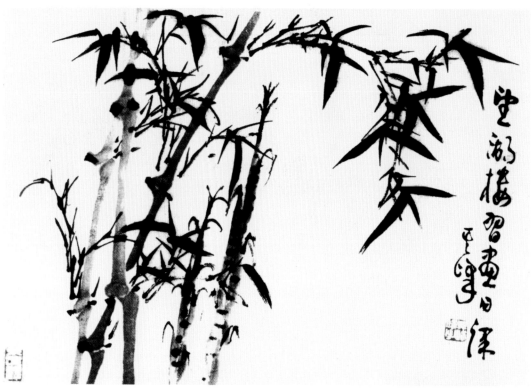

竹笋画法：

先用笔蘸中墨，笔尖蘸浓墨，从上端顺着笋身往下画，笔笔抱紧。画出笋形。趁湿点斑点，用重墨画籜尖。最后整个染一遍淡墨。

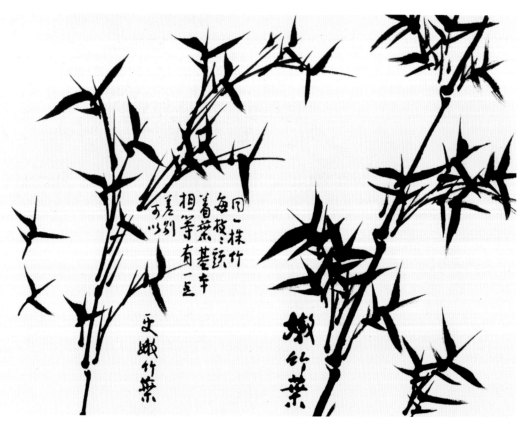

新篁画法：

同一株竹每枝枝头着叶基本相等，有一点差别就可。新竹叶少而整齐。右下角是老竹，叶子密但不整齐，有残缺处。

竹叶疏密画法：

仰叶竹叶要密，画时可先画竿接着画竹叶，最后凑一点小枝。画竹林，竹叶要一大片一大片来画，要注意片与片之间的多少、疏密、聚散、松紧、详略等关系，更要注意主梢、旁梢与垂下梢之间的微妙变化。

风竹画法：

大致与俯叶竹画法相同，只是迎风枝要画出一些特殊姿态。

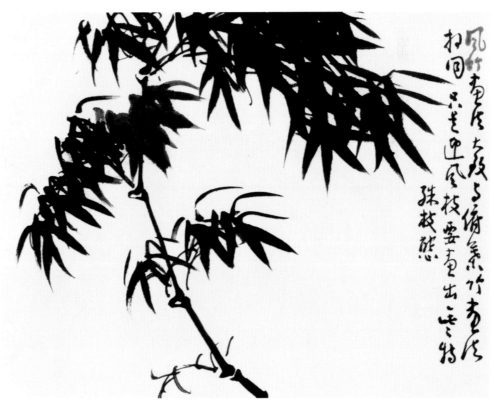

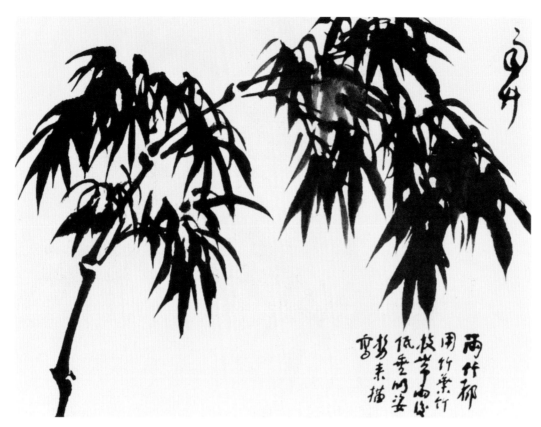

雨竹画法：

雨竹都用竹叶、竹枝带雨后低垂的姿态来描写。

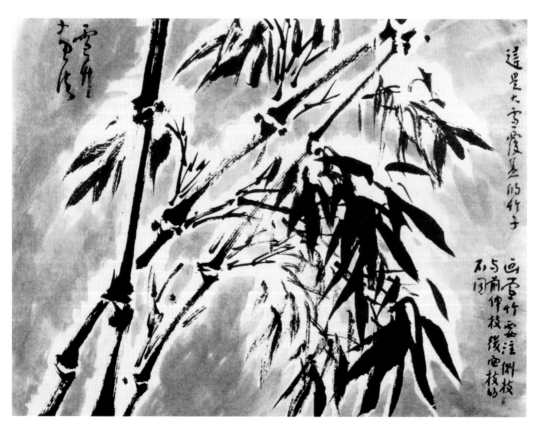

雪竹画法：

这是大雪覆盖的竹子。画雪竹需注意侧枝与前伸枝、后面枝的不同。

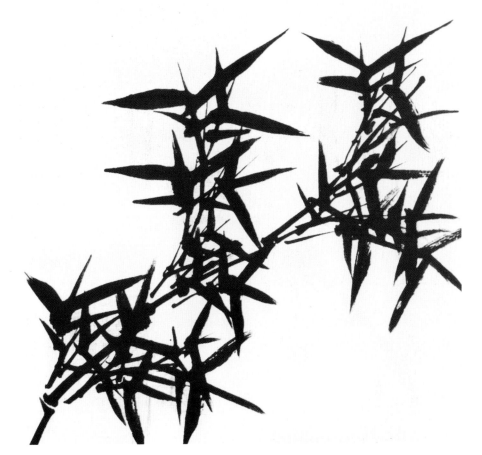

晴竹

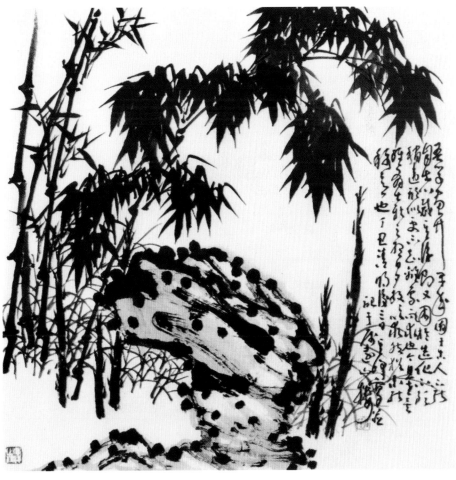

竹石图

视频示范

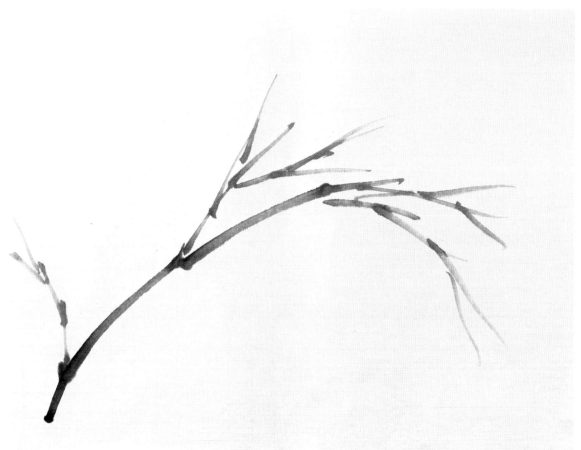

1. 先从根部开始画竹竿，再从节上生细枝。

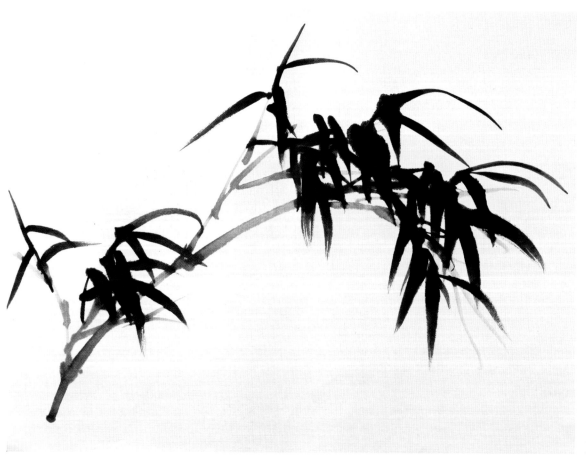

2. 以较浓的墨画竹叶。注意竹叶的组合、疏密关系。

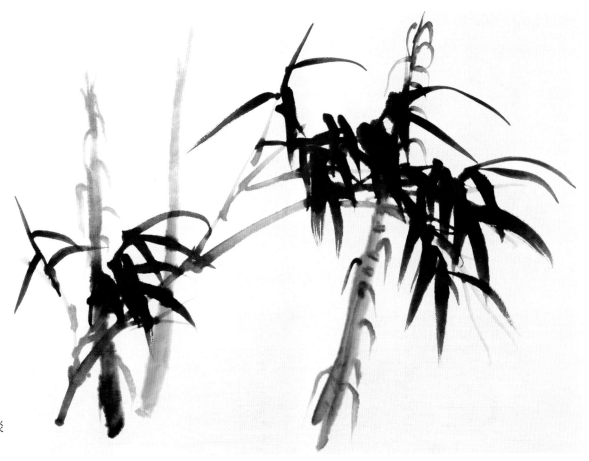

3. 以 淡
墨添加竹笋。

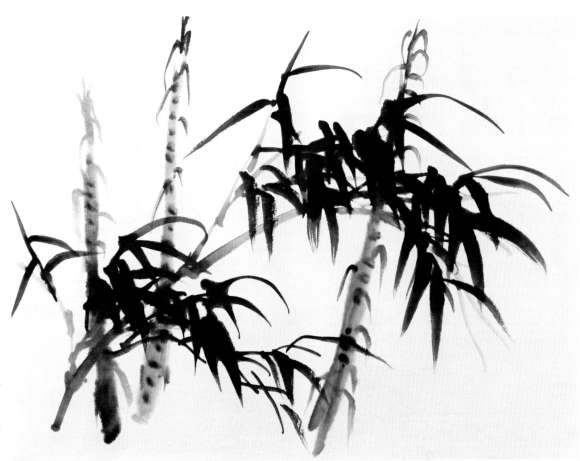

4. 趁 湿
点竹笋上的
斑纹，添加
小叶。

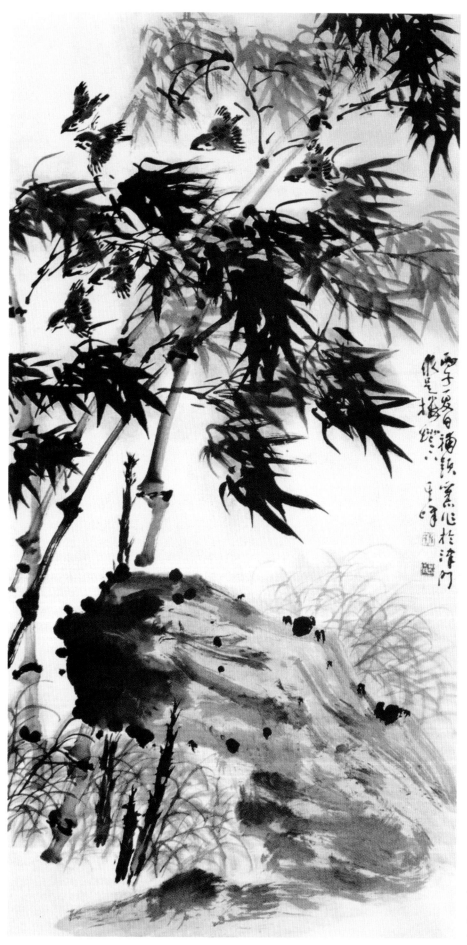

初学者画竹，墨色不要变化太多。主要是熟悉竹子的结构，练习用笔的方法。

这幅《竹石麻雀》是用浓淡墨色夹杂着画的，或先浓后淡，或先淡后浓，最后的效果要求浑然一体。

竹石麻雀

菊

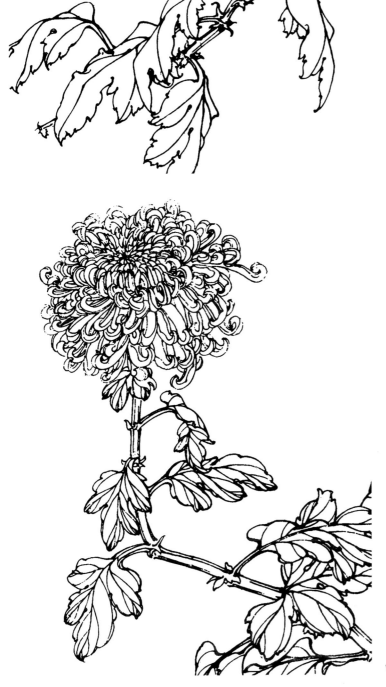

菊花的花头很大，花形和花瓣的形象丰富、多变化，色彩鲜明，有香气，很受人们的喜爱。又因为它开花的季节在深秋，众花已谢，独显出傲霜的可贵性格，所以许多画家都喜欢画菊。

菊花的花型极多，花瓣有尖、圆、阔、窄、长、短、曲、直等许多类型。有的花头抱成一团，向中心攒起如球状，有的如缕缕青丝、变幻莫测。花色以黄色为多，也有紫、红、白等其他颜色，也有的花瓣正面与背面由两种颜色组成。花蕊有的明显凸出，有的深藏花心直到花谢时才能看见。菊叶有五歧四缺，因品种不同有光、圆、肥、瘦等许多变化。

画菊叶要分正、反、卷、折。叶面为正，背面为反。正面之叶见，反叶为折。反面之叶露，正叶为卷。正叶色浓重，反叶色宜淡，以叶衬花，相互掩映。

练习画菊可以先从画写生入手，对菊花仔细观察之后，用双勾白描的方法把各种不同的菊花形象记写下来，作为以后创作时的参考。工笔画菊花就是以这种双勾白描为基础，经过艺术加工，添上颜色之后完成。

白描菊花画稿

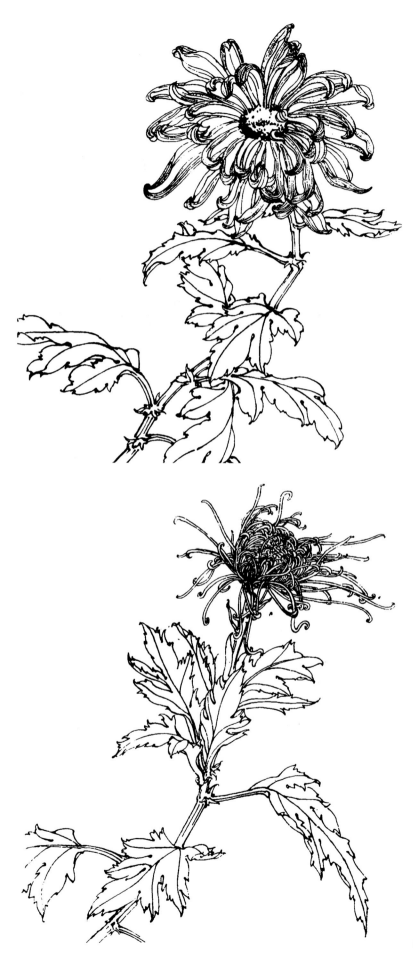

白描菊花（四幅均为夏永学作）

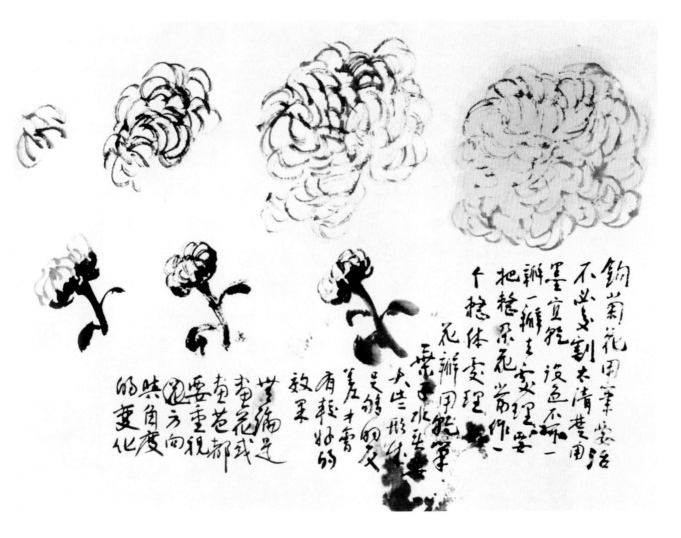

勾画菊花花头用笔要活，不必分割太清楚，用墨宜干，设色不可一瓣一瓣去处理，要把整朵花当作一个整体处理。画花瓣用干笔，叶子笔头水分要大些，形成足够的反差才会有较好的效果。

画花或画苞都要重视方向与角度的变化。

画菊叶可先画出叶脉，然后依脉点叶，也可以先用淡墨点叶，趁湿用浓墨勾叶脉。蘸墨的方法可以先调好基本墨色，用笔蘸够，再在笔尖蘸些浓墨，画出来自然有浓淡变化。

画菊枝不要直冲花头去画，要有曲折变化，常常从侧势落笔。

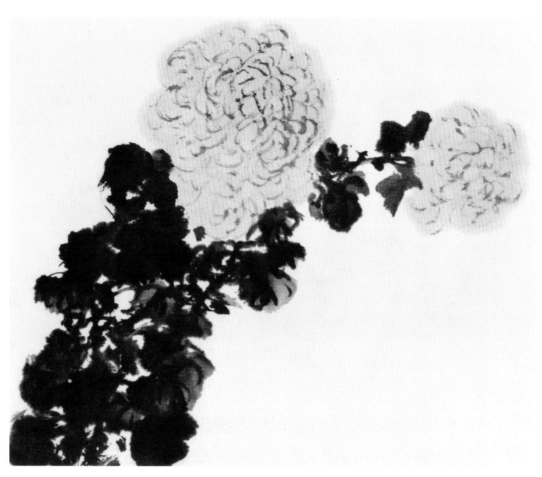

画菊叶不必个个为之，要当作一个整体来画，尤其要注重表现其动感。勾叶脉不必全部勾清楚，也要有虚有实、有清有浑，不可平均对待。

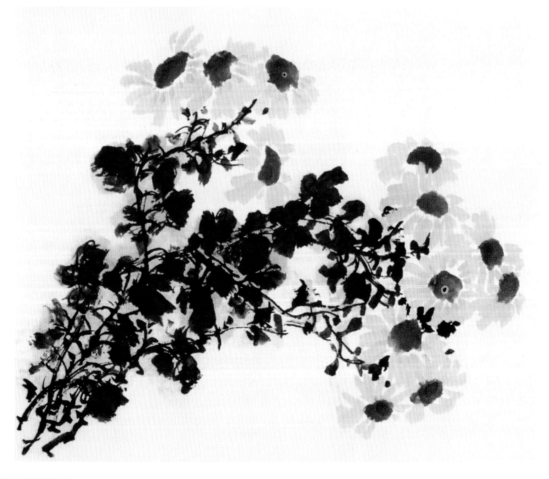

小菊花画法：

这类小菊花的叶子可画得松一些，不必太拘泥于形似，设色也不必叶叶为之，统染一下就可以。

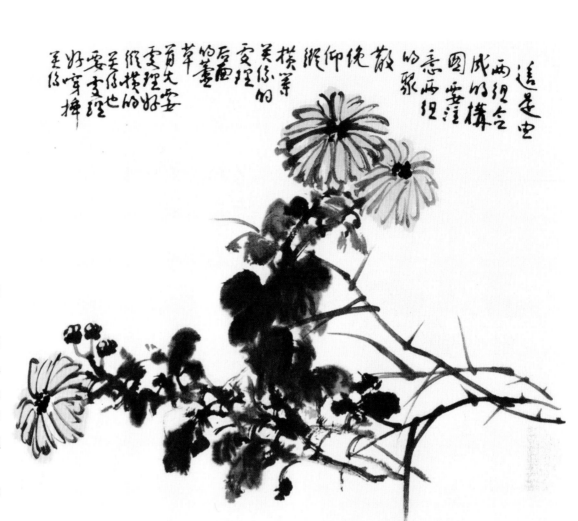

这是由两组合成的构图，要注意两组的聚散、俯仰、纵横等关系的处理。后面的芦草首先要处理好纵横的关系，也要处理好穿插关系。

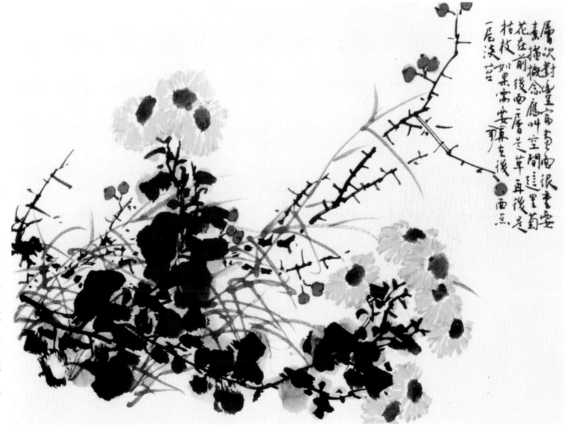

层次对丰富画面很重要，素描概念应叫空间，这里菊花在前，后面一层是草，再后是枯枝。如果需要，可再在后面加点一层苔点。

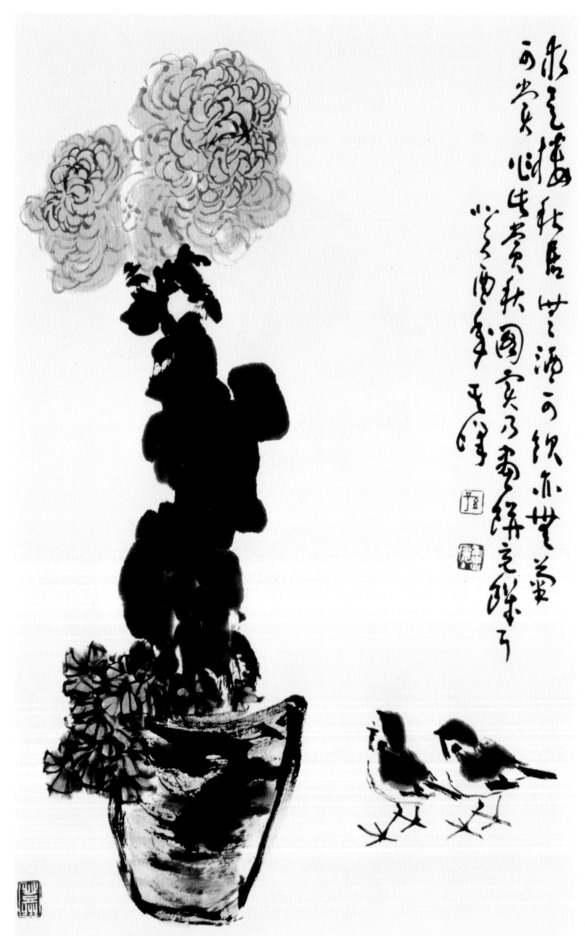

菊花麻雀

牡丹

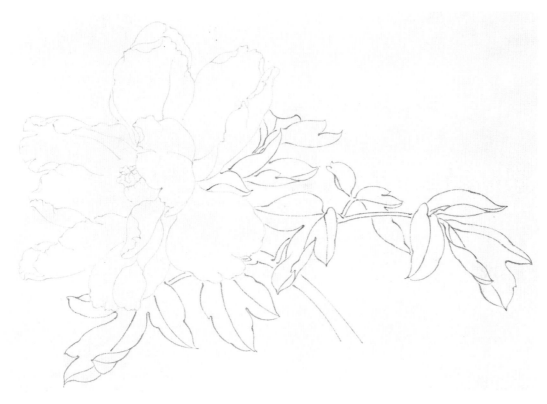

牡丹工笔画法

　　1.用重墨勾叶，用淡墨勾花和梗。

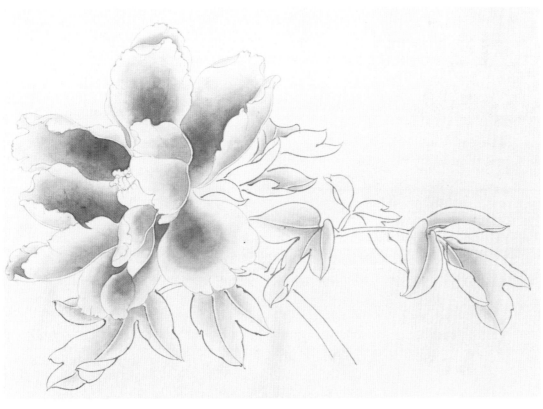

　　2.叶面用淡墨分染打底，花头用花青分染打底，花瓣正面深反面浅，干后用极淡的白粉分染花瓣背面的尖端。

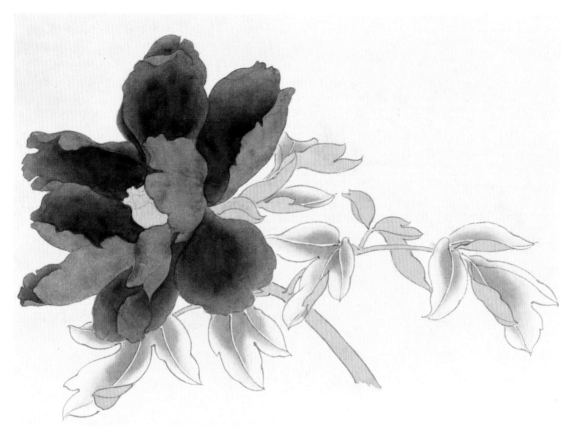

3.叶面用花青分染，叶背面用草绿平涂，用胭脂加曙红在已打花青底的花头上分染，花瓣正面可多染几遍，背面少染几遍，染出层次，梗用赭绿罩染。

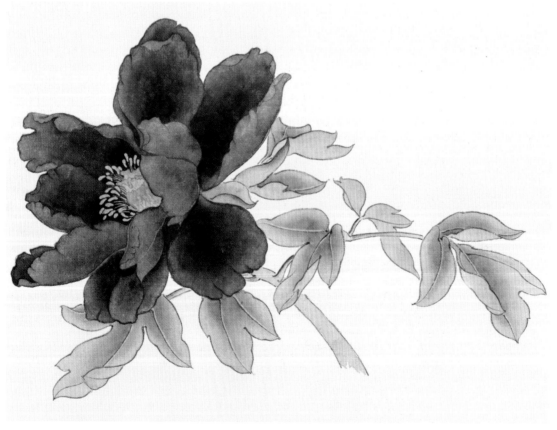

4.用草绿罩染叶面，三绿提染叶背面和嫩梗，最后用藤黄加白粉点花蕊。

明人画牡
丹叶，无欹侧
变化，平列纸
上亦自成趣。

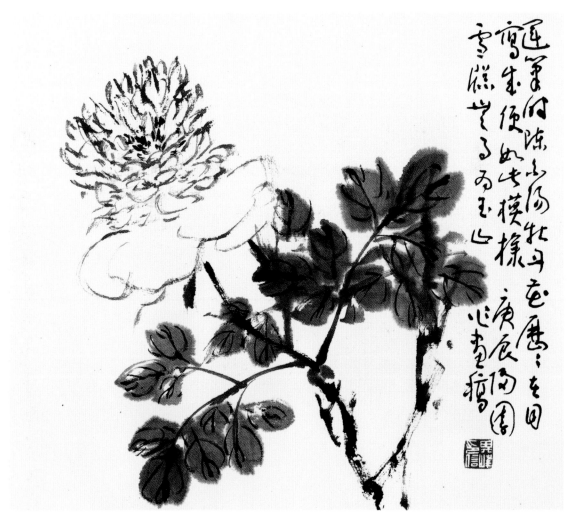

牡丹画稿

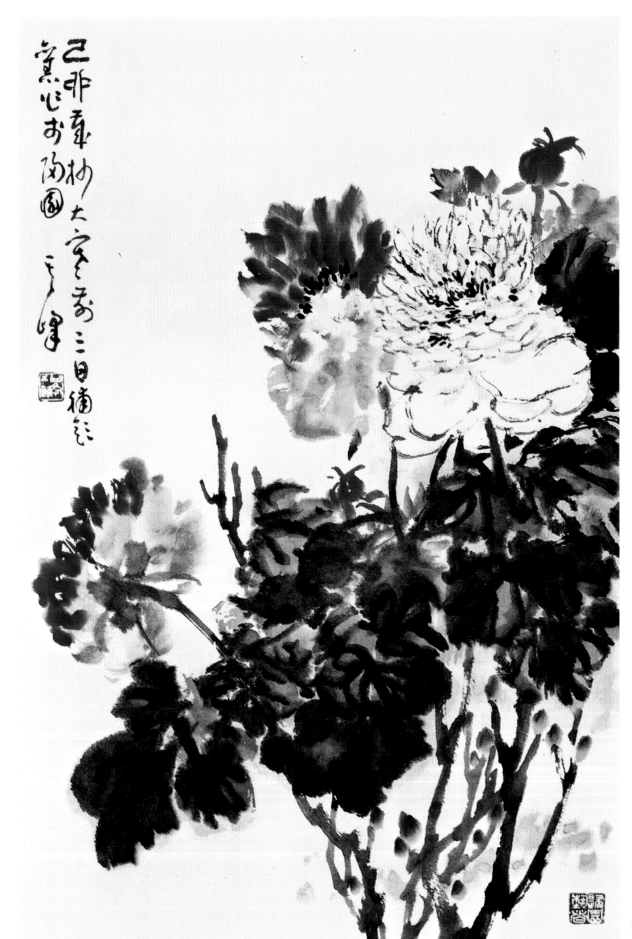

己非草木太室客寿三日偶绘
慧心若莲图 天庐

牡丹

芍药

芍药勾法

　　绘制此花多用卧笔侧锋，此种细碎花瓣不宜勾得太细谨，间以皴笔，以取得浑厚之效果。

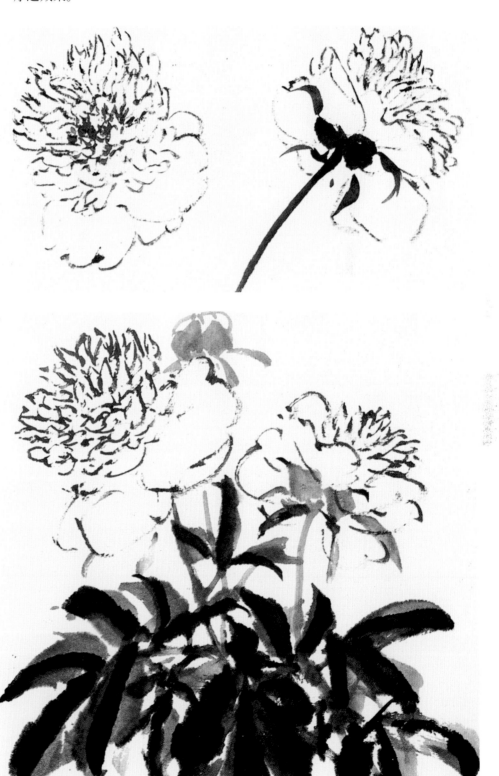

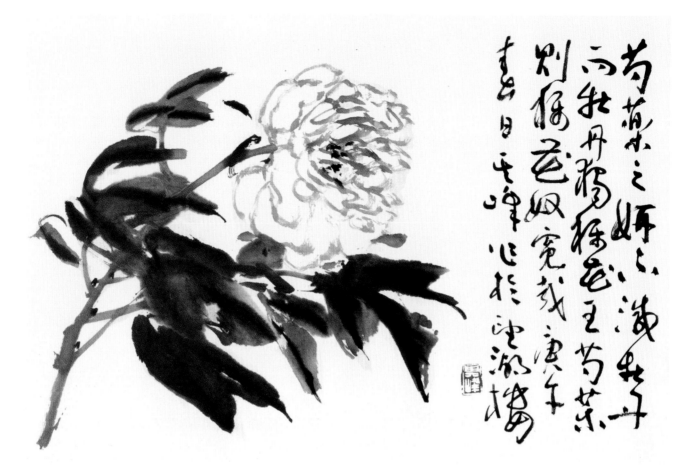

芍药画稿

故园芍药多佳种
辛巳秋日
王绪远写

芍药

美人蕉

美人蕉工笔画法 (孙晓彤示范)

1.用中墨勾花，重墨勾叶。

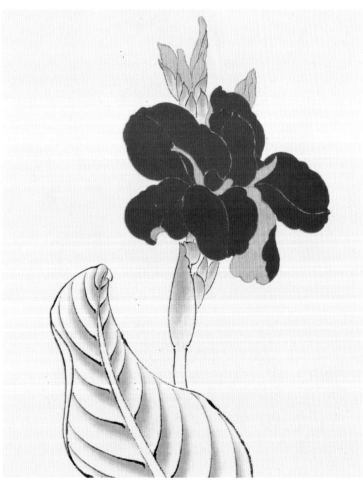

2.花瓣正面用朱砂平涂，用色要薄，一次不够需要多染几次，染足为止。花瓣背面平涂淡淡的朱磦。

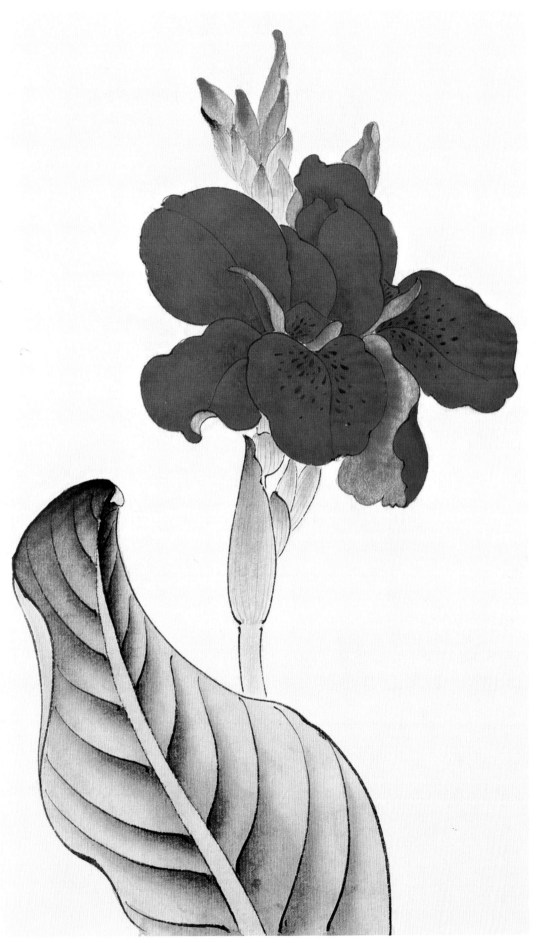

3.花瓣正面用胭脂分染(分染前罩一层淡矾水),分染的遍数不可太多,用笔要果断,不可反复涂抹。花瓣背面用赭石分染。

杜鹃花

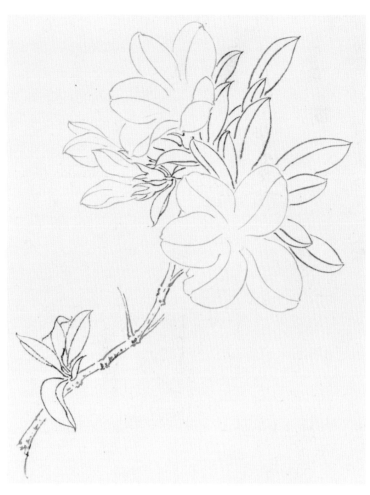

杜鹃花工笔画法（孙晓彤示范）

1.用淡墨勾花，重墨勾枝叶。

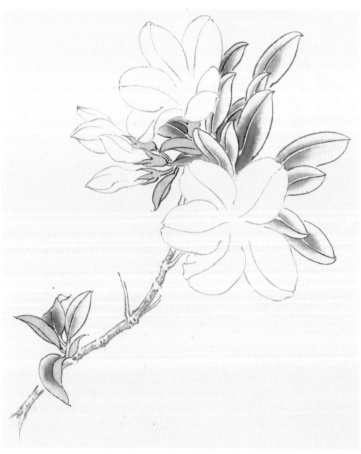

2.花头平涂淡淡的白粉，叶子用花青分染。

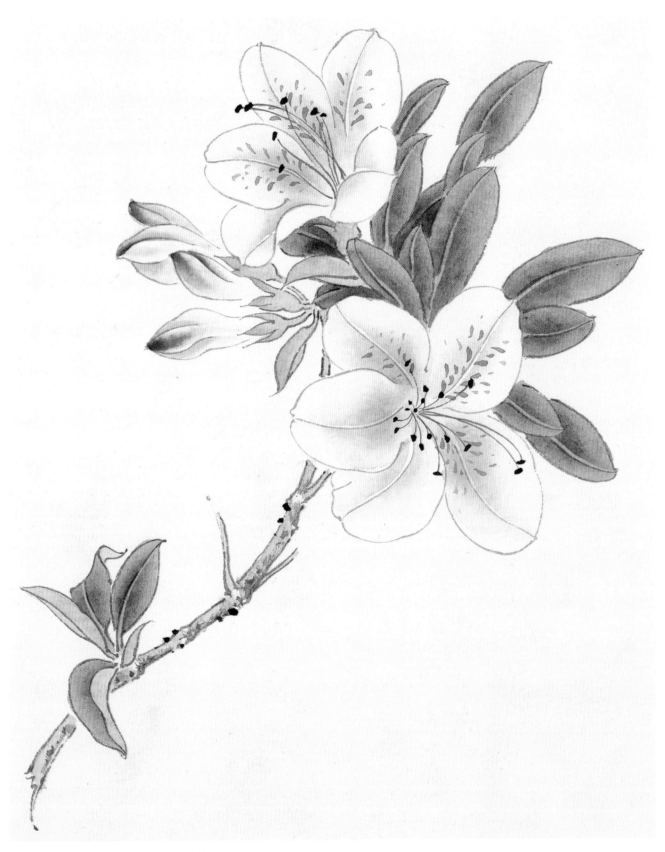

3.用草绿罩染叶子，用胭脂加曙红分染花头，干后用曙红点花瓣上的斑，最后用胭脂加墨点花蕊。

大丽花

大丽花工笔画法（孙晓彤示范）

　　1.用淡墨勾花，重墨勾枝叶。

　　2.花头平涂一层淡淡的肉色（朱磦加曙红加白粉），叶面用花青分染，叶背用草绿平涂。

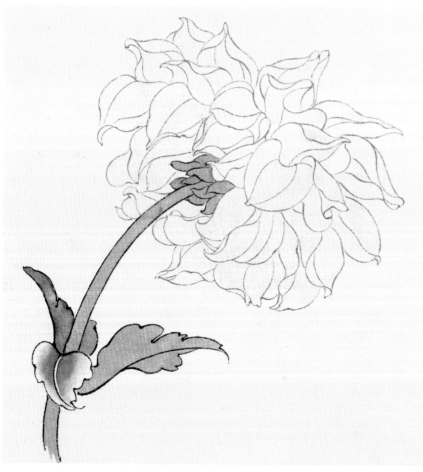

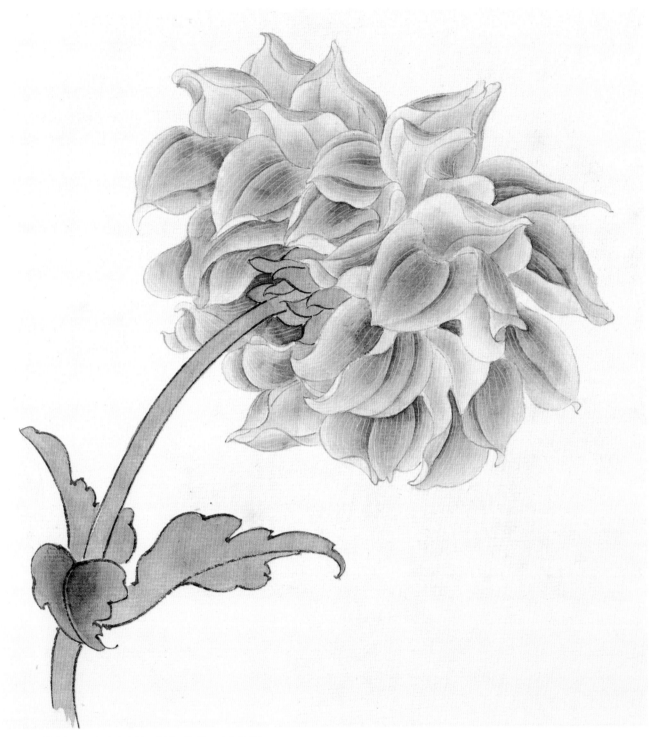

　　3.花瓣正面用朱磦加曙红分染，干后用
白粉勾花脉。花瓣背面用赭石加藤黄分染，叶
面用草绿罩染，叶背用三绿提染。

水仙

水仙花写意画法

 用生宣纸，先用重墨勾画花形，因为写意手法不要笔笔紧接，运笔时不要受轮廓的约束，用笔松一些，着色时也是这样。

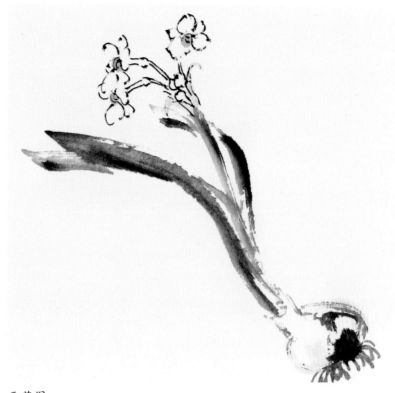

示范图一

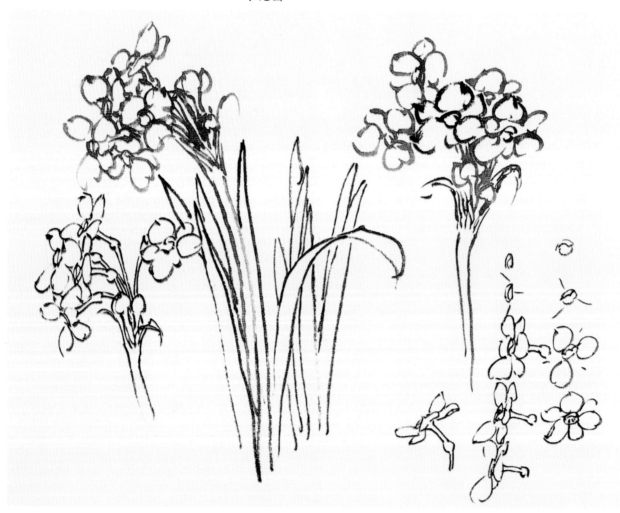

示范图二

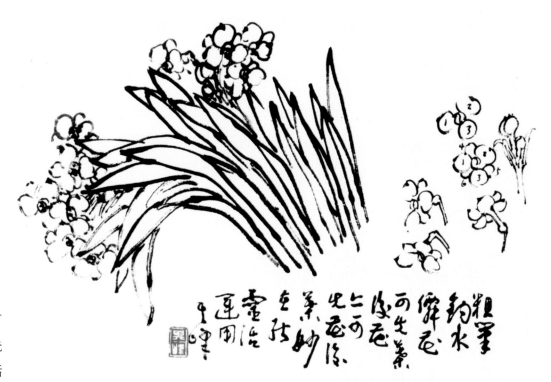

粗笔勾水仙可
先叶后花，亦可先
花后叶，妙在灵活
运用。

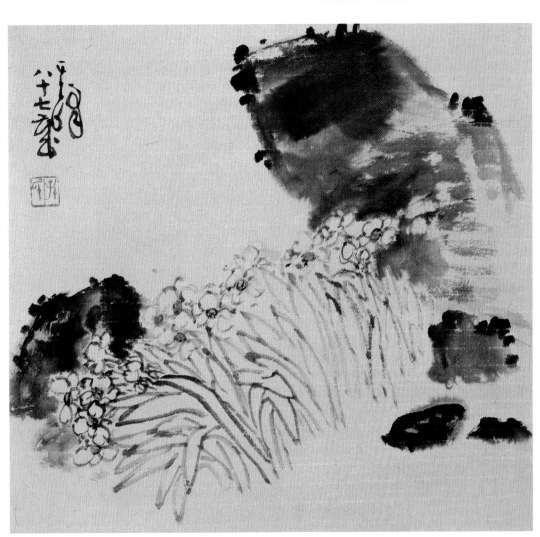

水仙

百合

百合花写意画法

画百合，花用勾，叶用点，勾点形成对比，效果突出，古人称此为勾花点叶。

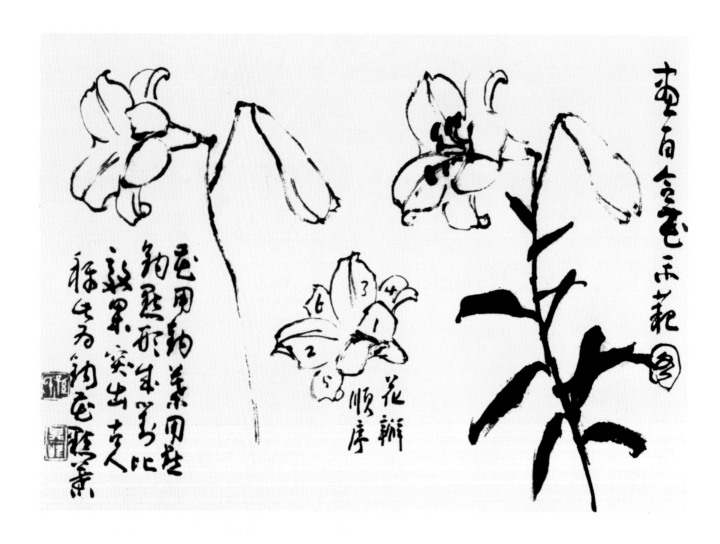

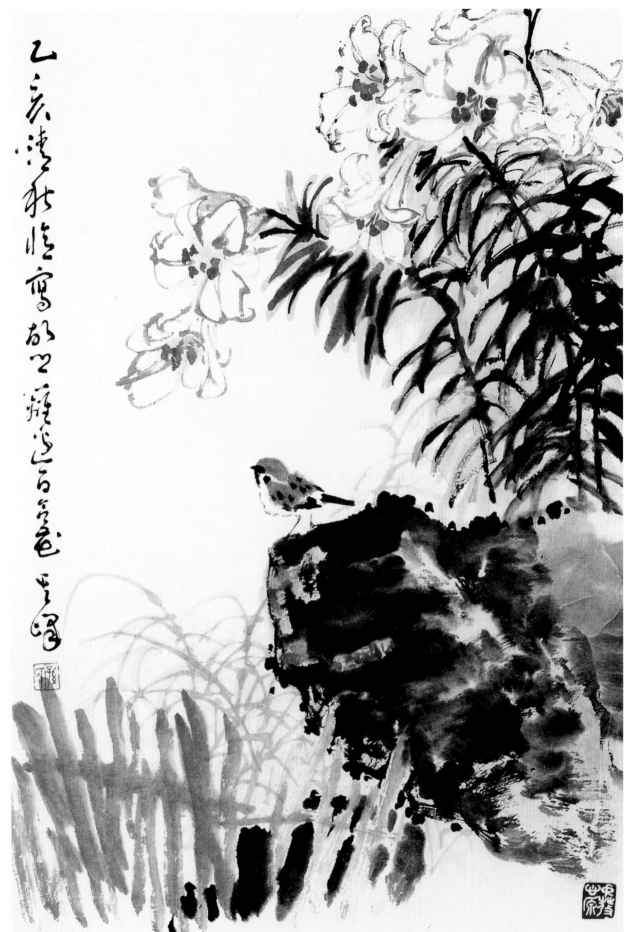

篱边百合

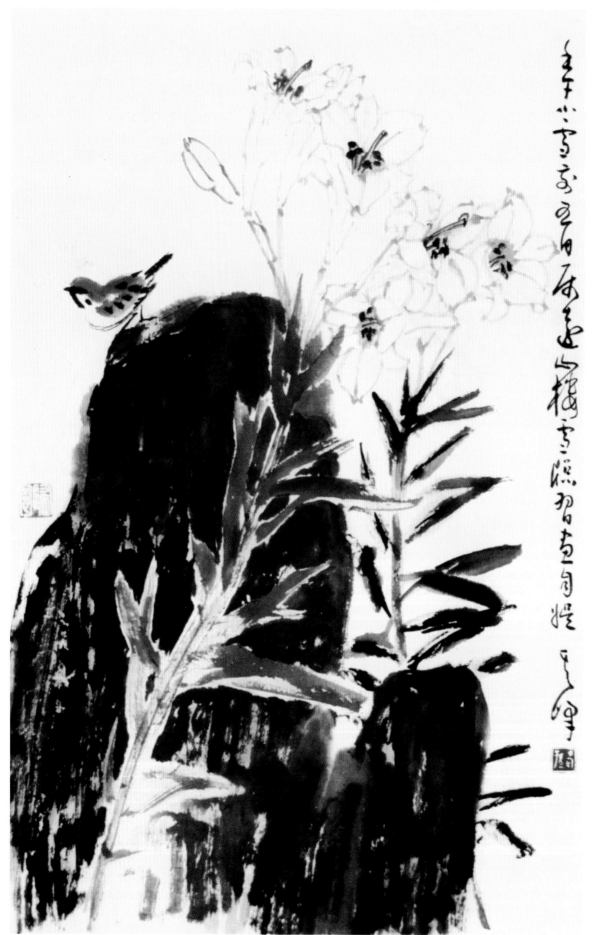

百合小雀

鸡冠花

鸡冠花写意画法

　　用生宣纸，以写意方法调配颜色直接点染。如画叶子可以先用浅色点叶子，后用重色勾叶脉，也可以先勾叶脉后点染叶子。

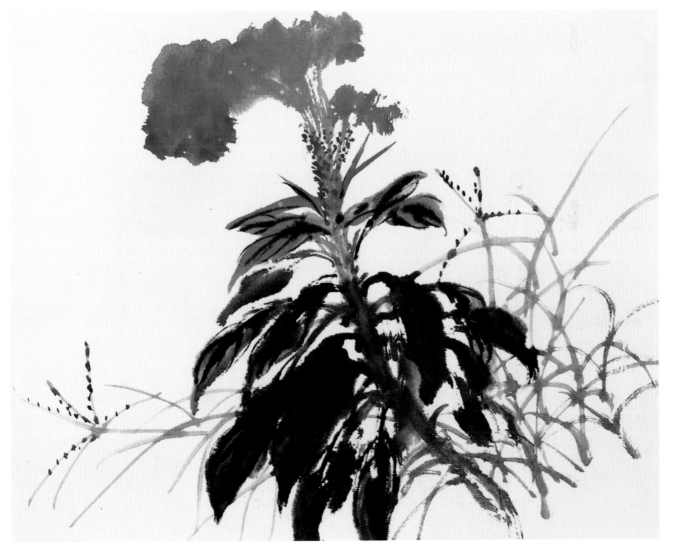

鸡冠花画稿

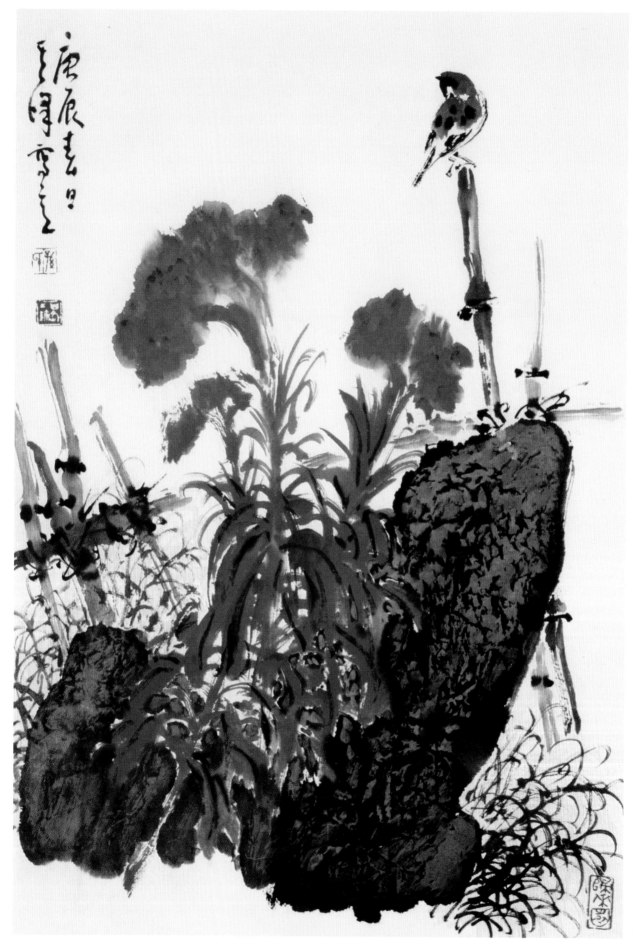

秋艳

玉兰

玉兰花写意画法：

　　玉兰花茂枝繁，可先花后枝，亦可反其序而为之，全在灵活运用，原无定法。倘先枝后花则须预留出画花部位。

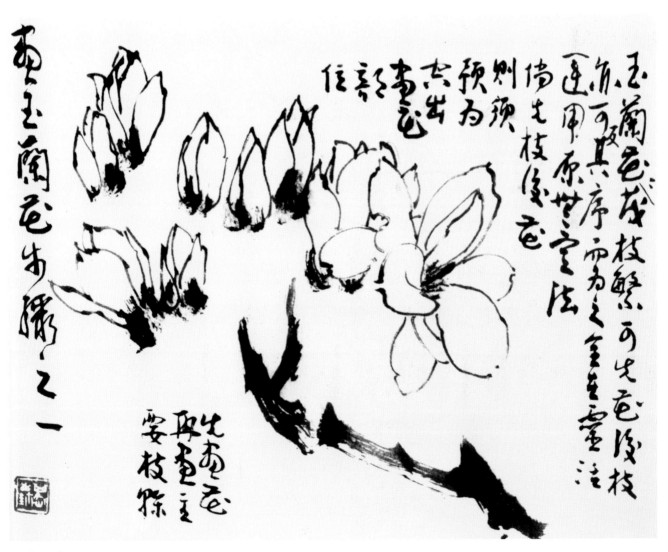

玉兰画稿一

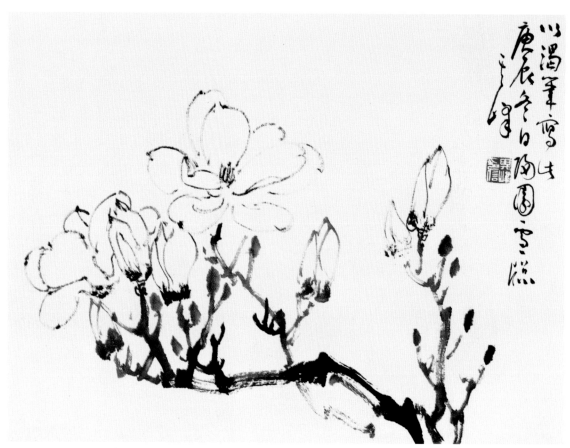

玉兰画稿二

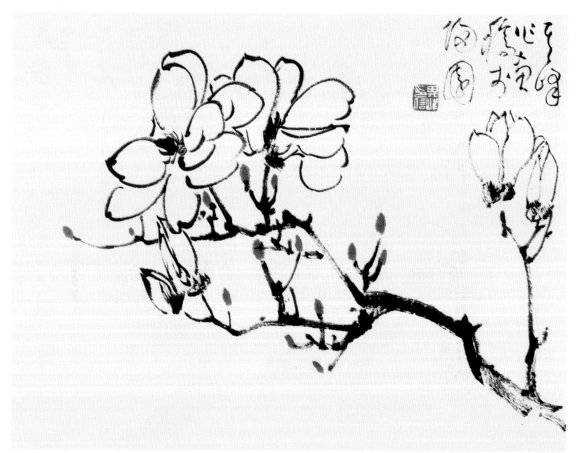

玉兰画稿三

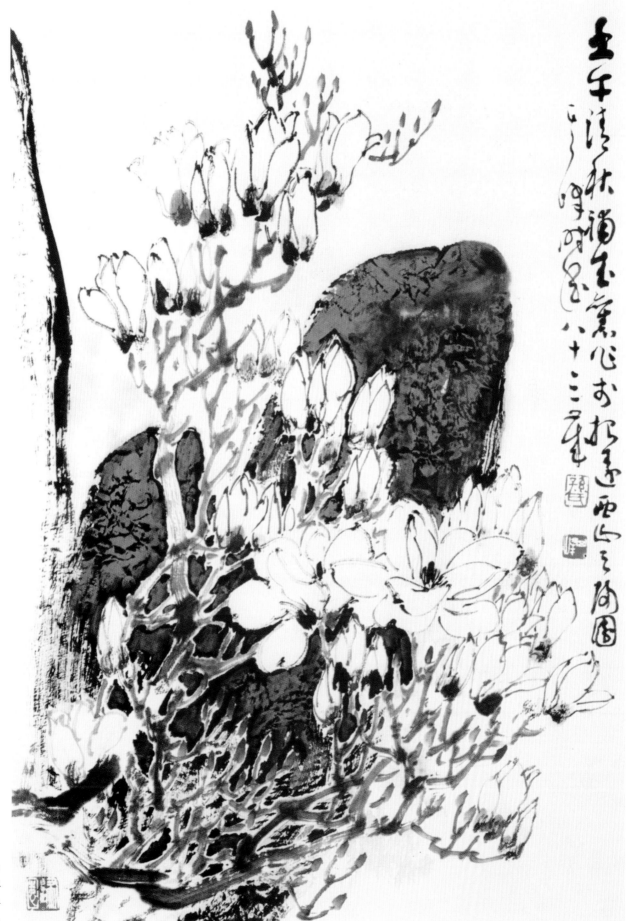

山林春色

蔷薇

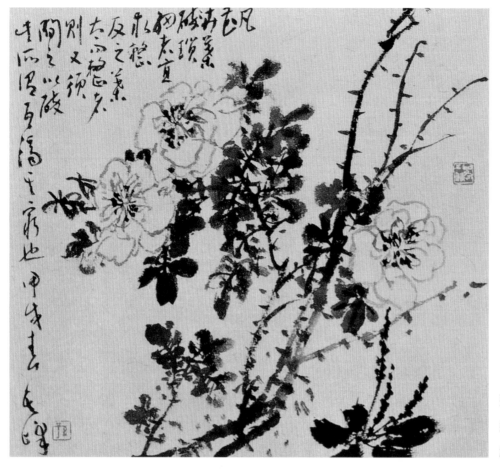

凡花卉叶琐细者宜求整，反之，叶大而整者则又须间之以碎，此所谓互得其趣也。

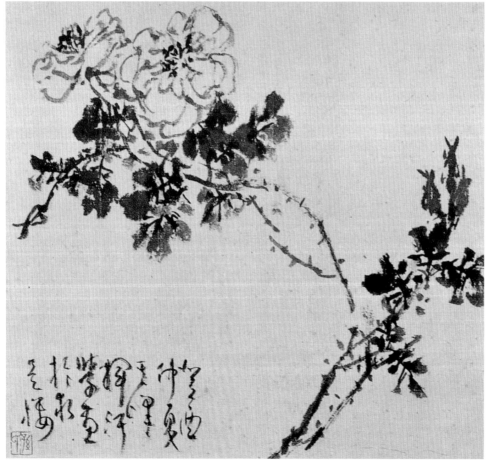

蔷薇画稿

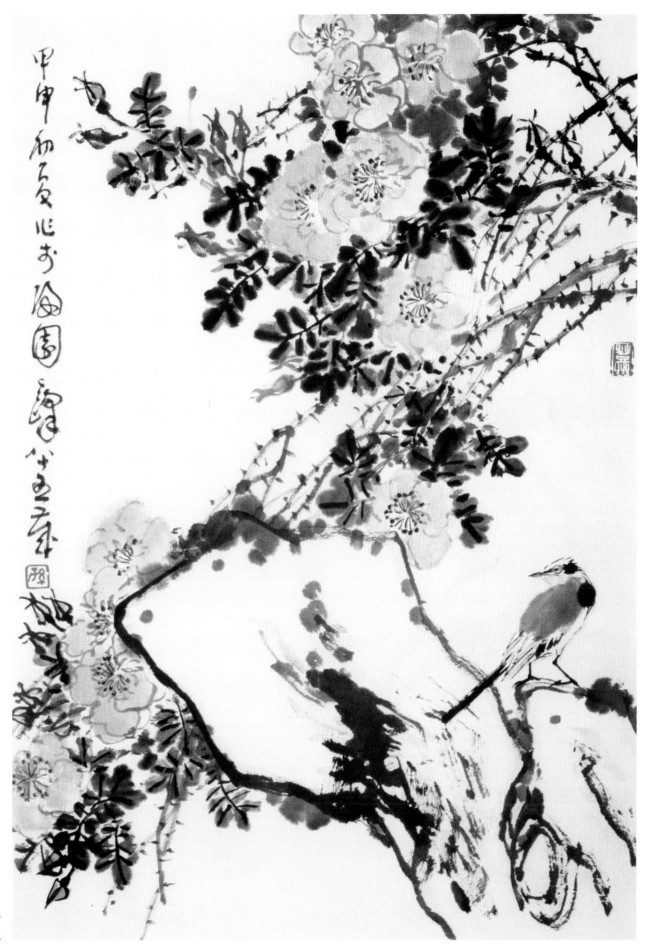

蔷薇

萱草

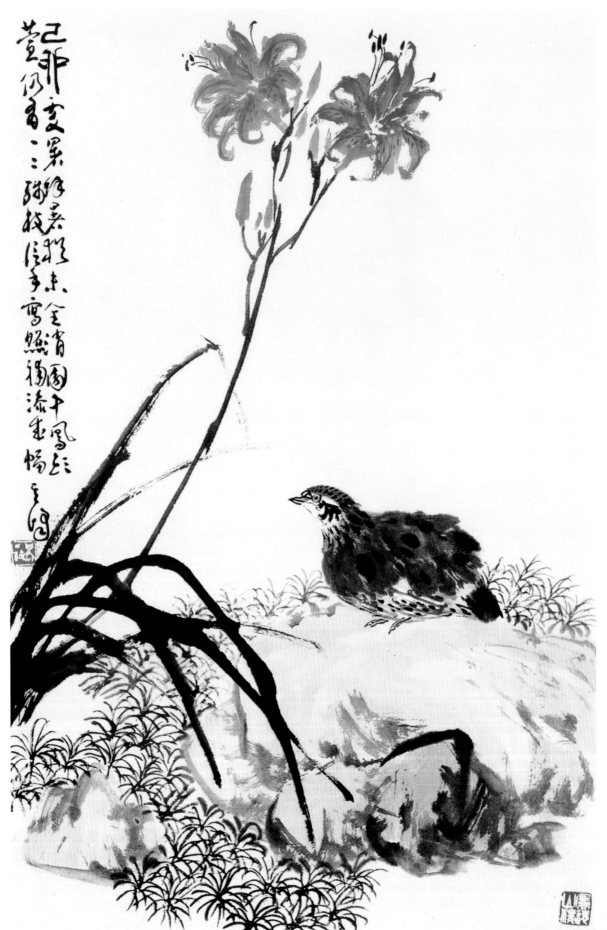

萱草鹌鹑

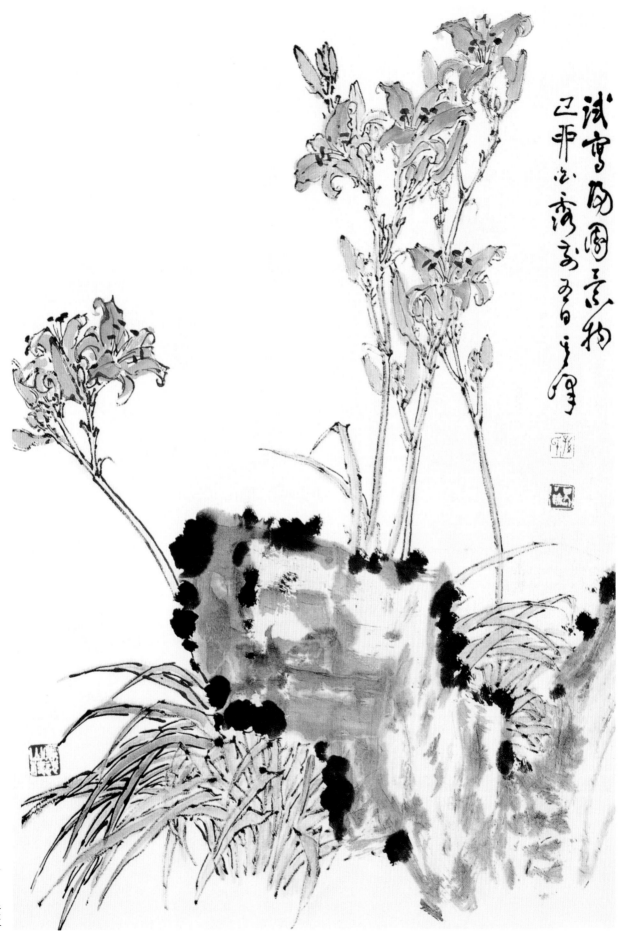

萱草

什样锦

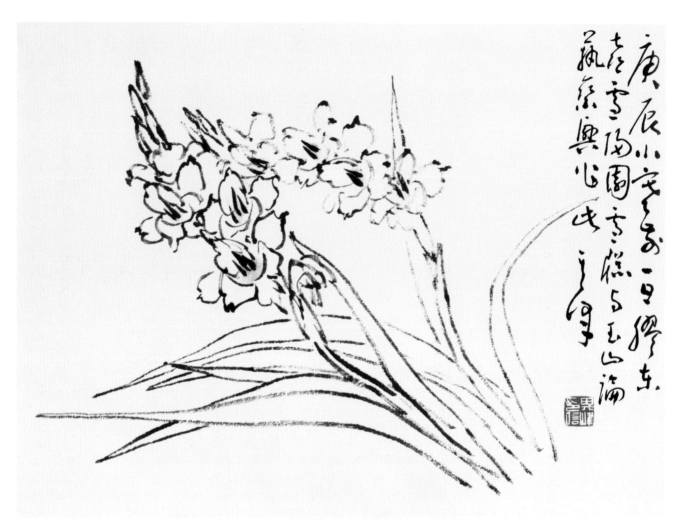

什样锦画稿

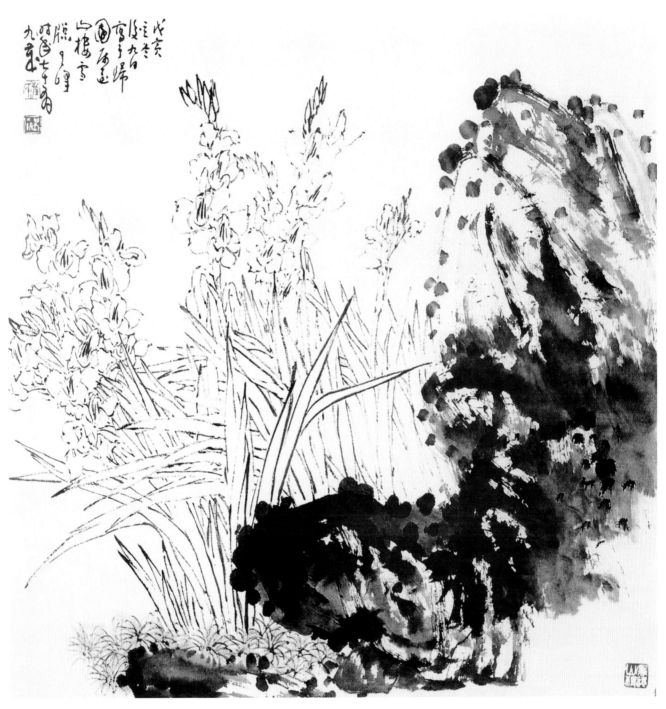

什样锦

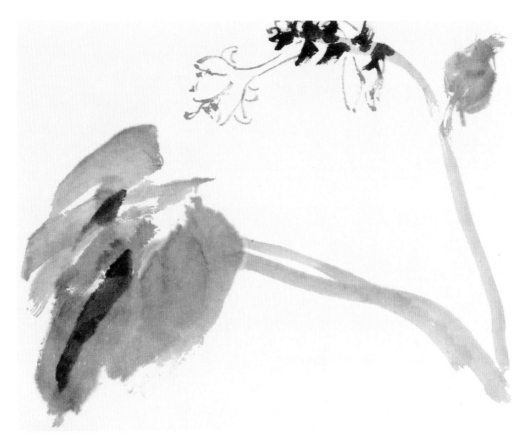

玉簪画稿一

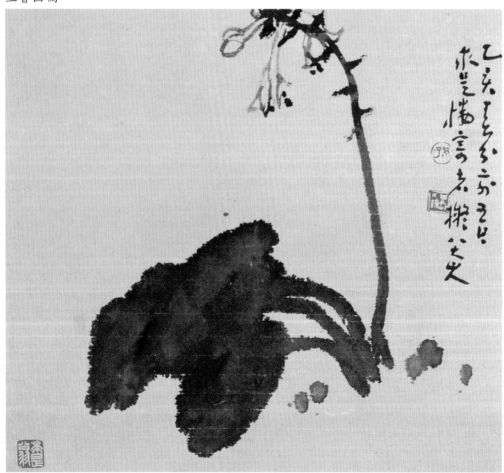

玉簪画稿二

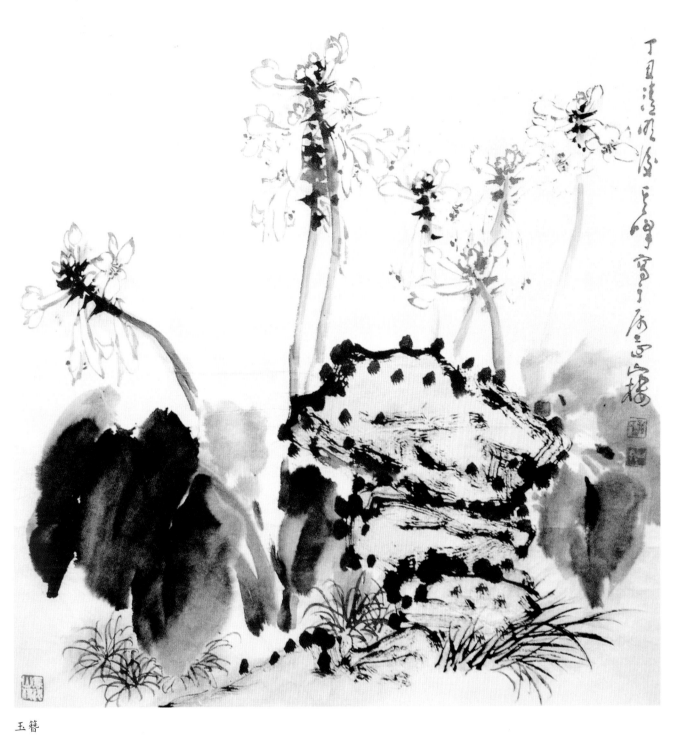

玉簪

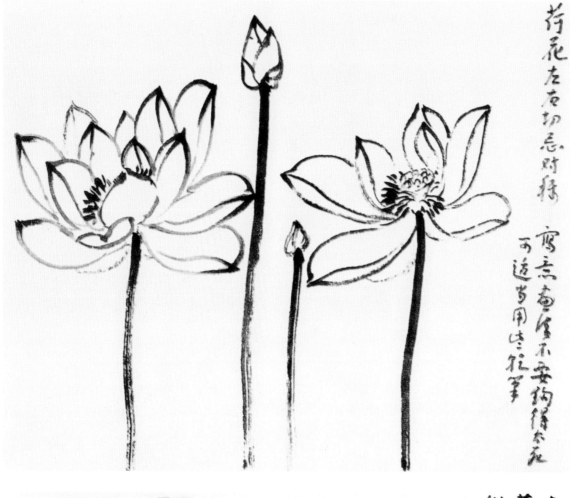

荷花左右切忌对称 写意画法应不要勾得太死 可适当用些干笔

荷花左右切忌对称，写意画法不要勾得太死，可适当用些干笔。

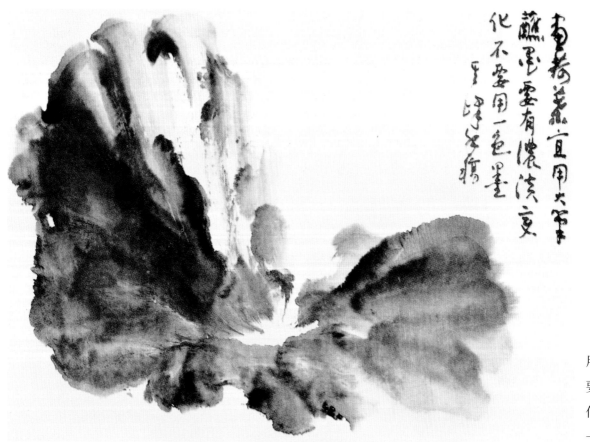

画荷叶宜用大笔 蘸墨墨有浓淡变化不要用一色墨 王泽长病

画荷叶宜用大笔，蘸墨要有浓淡变化，不要用同一色墨。

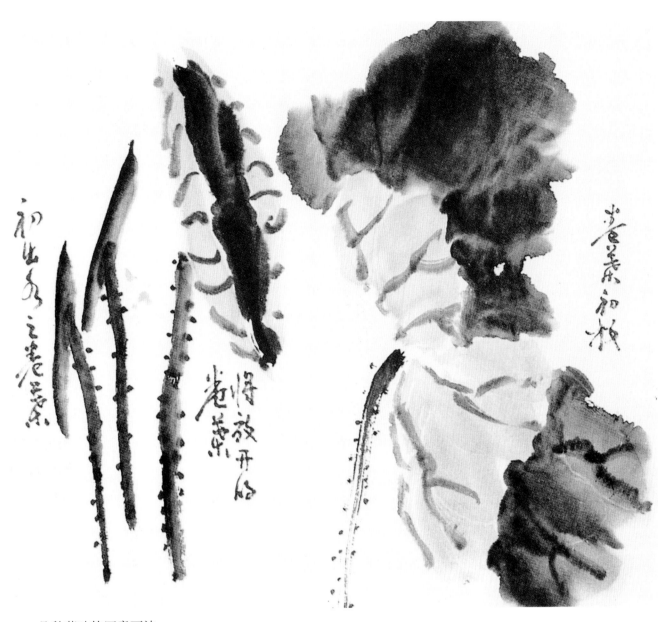

几种荷叶的写意画法：

初出水之卷叶、将放开的卷叶、卷叶初放。

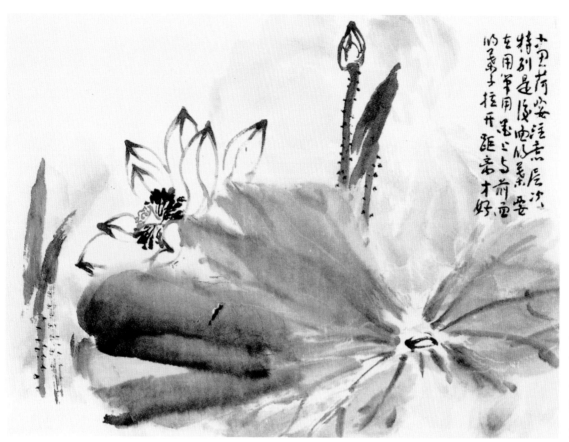

画荷要注意层次，特别是后面的叶子，要在用笔、用墨上，与前面的叶子拉开距离才好。

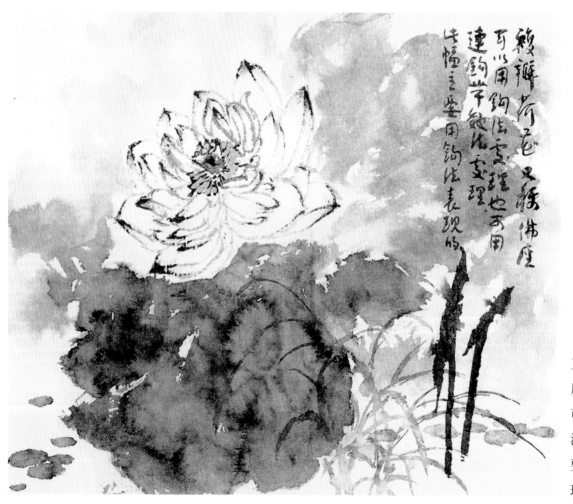

复瓣荷花又称佛座，可以用勾法处理，也可用连勾带皴法处理。此幅主要是用勾法表现的。

荷花写意画法（孙季康示范）

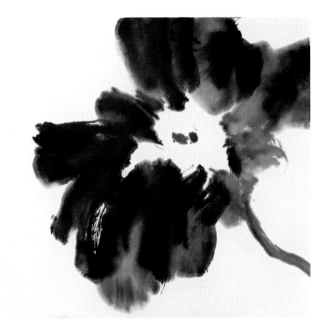

1.以浓破淡、淡破浓的方法画荷叶。注意画出水墨淋漓的效果。

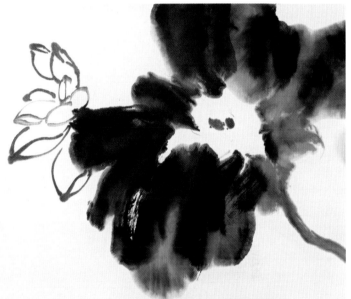

2.以淡墨勾荷花花瓣。

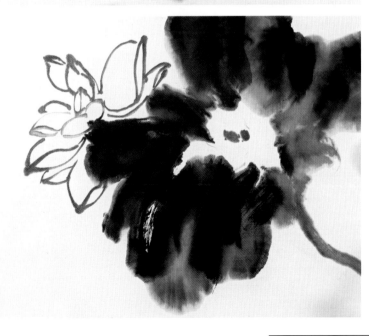

3.勾花瓣时注意花瓣的姿态，接着勾出莲蓬的外形。

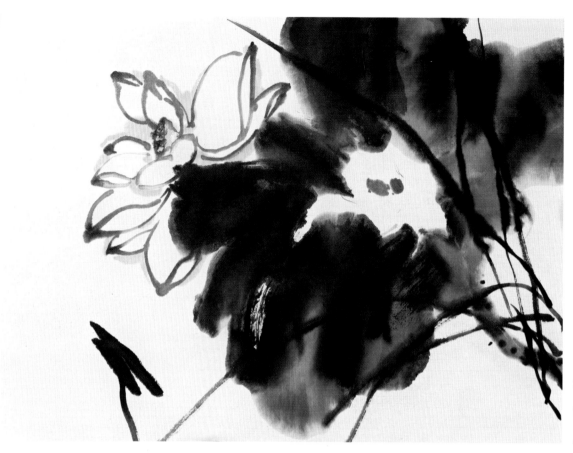

4.添加小荷叶及水草。注意疏密和呼应关系。

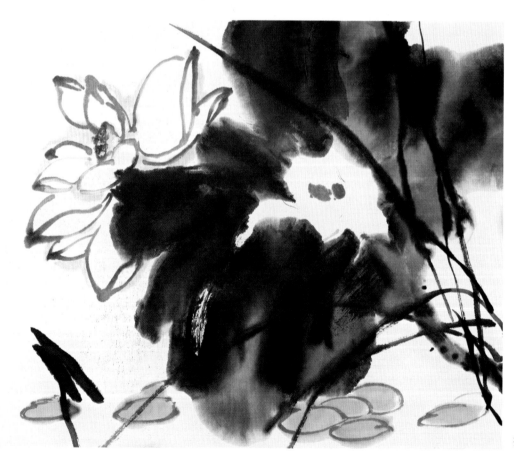

5.添加浮萍，染淡色。

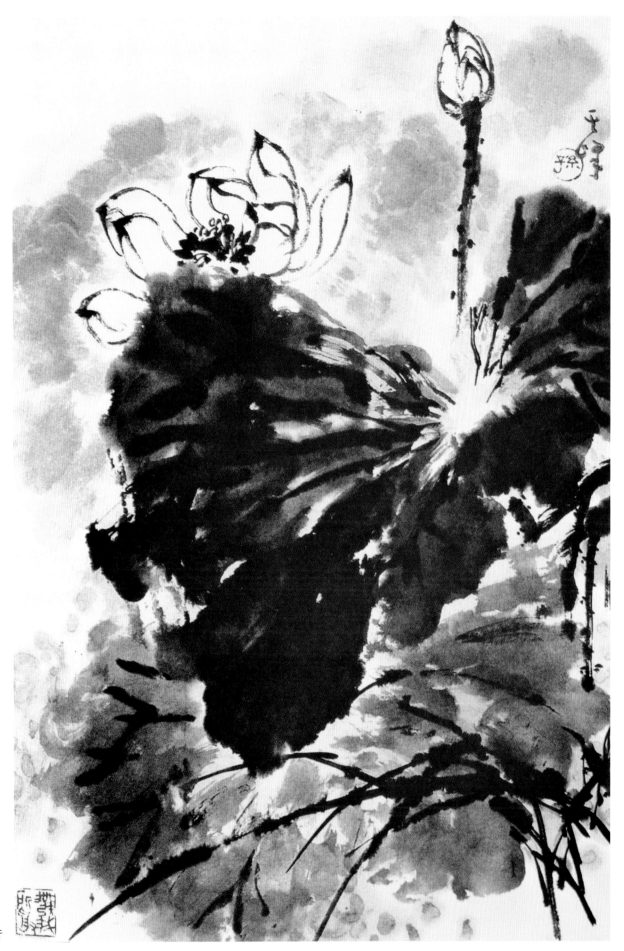

荷

迎春花

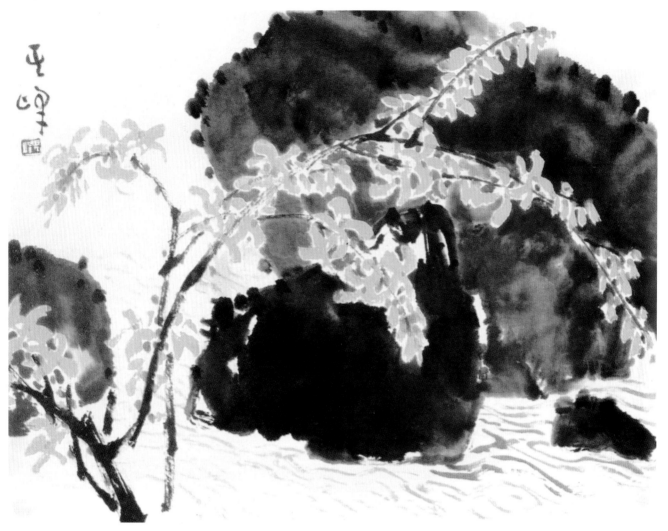

迎春花

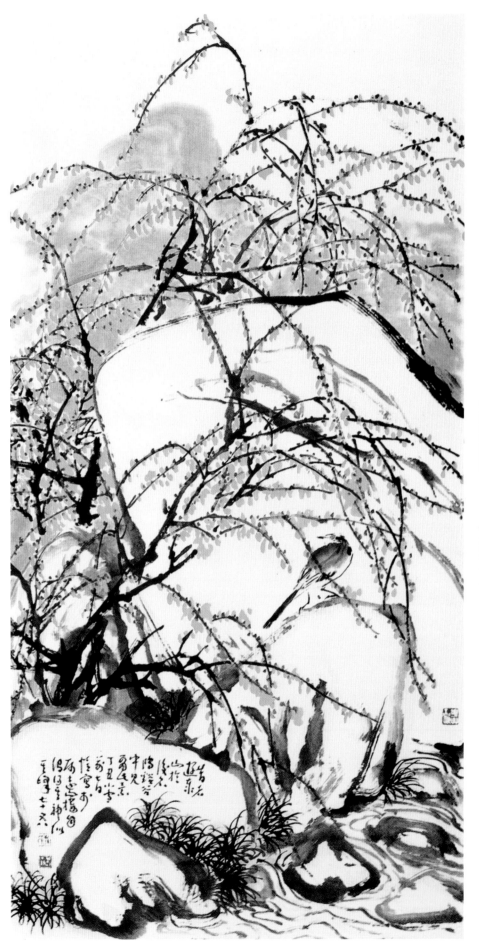

初春

藤萝

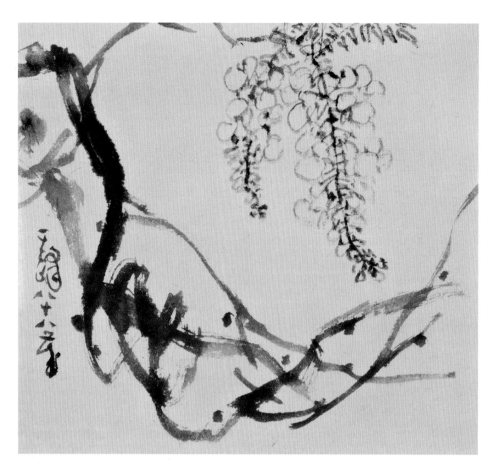

藤萝画稿一

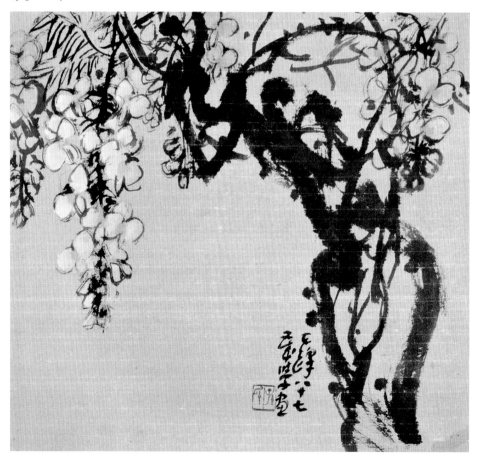

藤萝画稿二

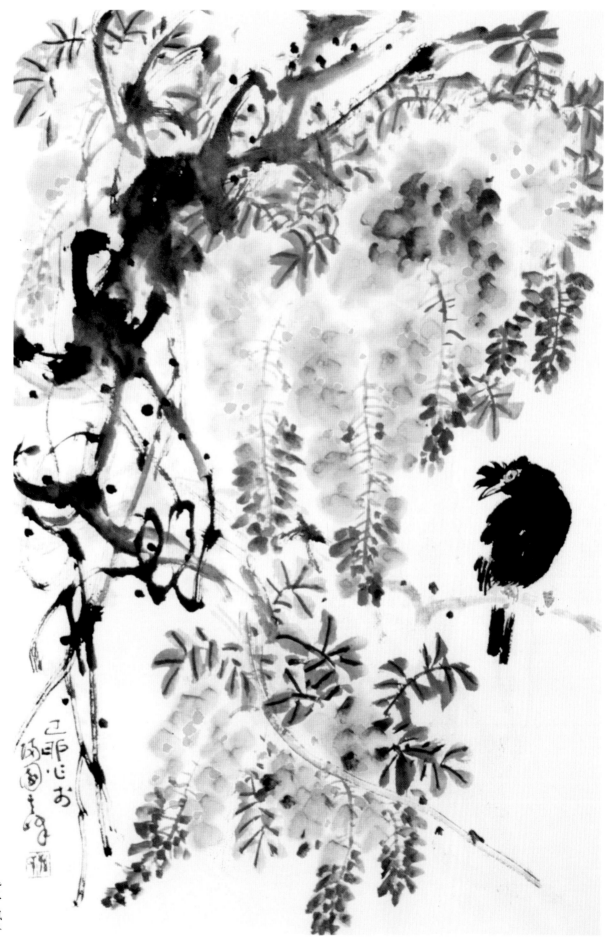

紫雪飘香

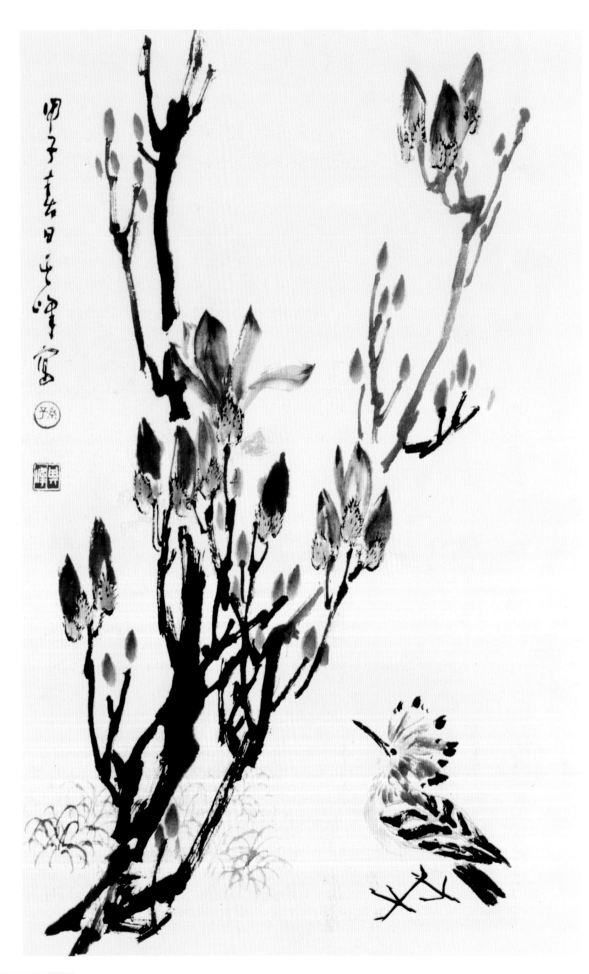

辛夷

辛
夷

创作与习作

花鸟画，也和山水画、人物画的创作一样，自古至今强调"立意"。"立意"就是立下创作意图，有了这个"意"，才能够考虑一系列表现手法的问题。在整个绘制过程中，笔墨的运用、设色的意匠、构图的安排乃至格调的要求等，无一不是从这个"立意"派生出来的。例如，古人画松树，有人取其刚直不阿的挺拔气概，有人强调它四季常青、冬夏如一的气质，有人喜欢把松树表现成冒雪顶风的"勇士"……画荷可以画得浓郁丰茂，可以画得淡雅清幽，可以画得富丽鲜艳，也可以画得水墨淋漓……同一棵松树、同一朵荷花，为什么画起来有这么大的不同呢？这主要是由于"立意"不同。作画如同作文，要有所感而发，所谓"发吾所受"就是说画家把生活感受变为"意"，然后再去"发"。

"立意"不是凭空设想出来的，是需要从生活中感受来的。有"物"有"我"，有"客观"也有"主观"，是主、客观的统一。这个主客观统一的艺术形象就是"意境"。"意境"是中国绘画创作思想中的一个关键问题，花鸟画也不例外。

习作是作为学习研究的作品，是为创作服务的。在创作之前，我们可通过大量习作，来探索创作中的某些问题，寻求最适当的解决办法，如用笔、用墨、格调等。习作与创作应当密切结合、相辅相成，才能把创作水平不断提高。

临摹是中国绘画学习方法中的一个重要手段。原因是我们的绘画表现方法中，笔墨程式较多，而这些笔墨程式，对一个初学绘画的人来说，仅仅通过写生来学习，是不太容易的。即使能够解决，也要花费很大气力，往往事倍功半。临摹则可以用较短的时间，把古人长期积累下来的笔墨技法很快继承下来，收到事半功倍之效。有些人认为只要多画写生（素描、速写之类），就可以代替甚至取消临摹，这是极端错误的。

古人很早就提出临摹这一问题。南齐谢赫著名的"六法论"中，把"传移模写"作为一法。所谓"传移模写"就是临摹。那时临摹不仅是艺术教学中的一个方法，而且也是画家所承担的，是在没有印刷复制技术的时代延续绘画生命的重要方法。今天，临摹对我们学习中国画的人仍是不可缺少的一门课程。

临摹的主要任务是学习古人的表现手法、艺术处理乃至创作方法等。我们从笔墨运用到造型处理、构图意匠、设色方法几方面都可以通过临摹细细体会古人的用心之处，特别是体会那些仅仅通过"外师造化"的写生方法不容易解决的东西（即"中得心源"的一些东西）。学习古人作品，持全盘否定或全盘肯定的态度都是错误的，因为古人的作品也不是十全十美的，既要注意其精华部分，也要注意其糟粕部分，所以我们临摹古人的作品，首先要将稿本分析好再进行临摹，因为一个稿本也不是每个方面都好。例如笔墨很好，却构图不佳等，遇到这种情况，逻辑上要弄清楚，吸收时有所侧重就可以了。

临摹有多种不同的情况，有对临、背临、局部临、拟临等方法。"对临"就是把选定的稿本放在旁边，按照原来的样子画出来，力求画像。用对临法临摹几次之后，再背着画出来，这就叫"背临"。背临较难，但它不太受拘束，在笔墨运用上可以更自由一些，往往可以取得更生动的效果，而且通过背临作画可以逐渐过渡到自由运用的新阶段。"拟临"，是"参以己意"的更高阶段的临摹方法临出来的画，既像"人家"，又有"自己"在内，这已经是带有创建性的临摹了，这与以复制为目的那种纯客观的临摹，是完全不同的。有些特大的画，一时临起来不方便，可以局部地临。总之，作学习方法的临摹，应该是灵活的、有目的性的，照样画葫芦是不容易收到好效果的。

临摹之前要把选定的稿本看深读透，同学习书法前的读帖一样。临过之后，如果能写出自己的心得体会，可以使临摹效果更好一些。

临摹对一个成熟的画家也是很必要的，有些大画家，到了晚年还在不断临摹前人作品，丰富自己。

临摹要与写生结合起来，经常交替进行。临摹是向古人学习，写生则是向自然学习，两者不可偏废。

附　图

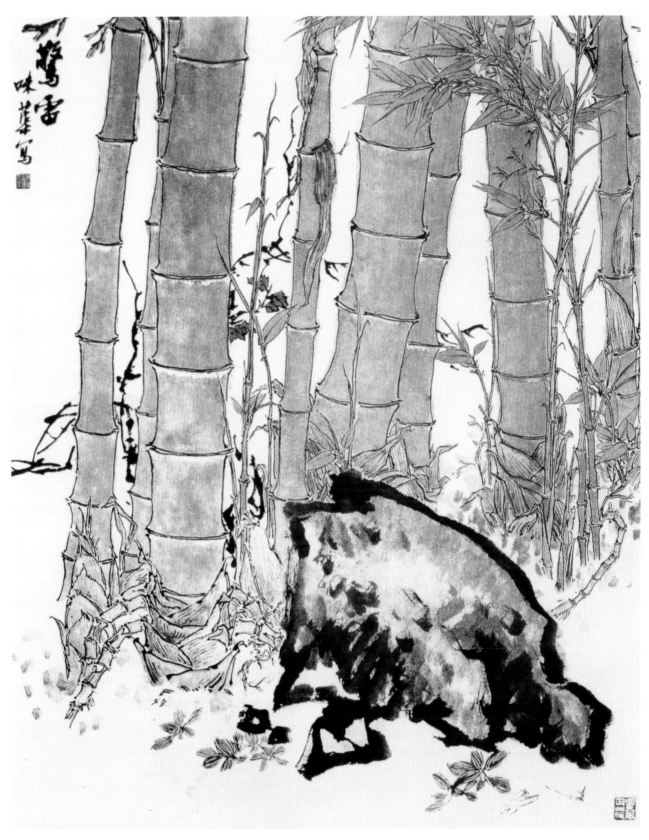

惊雷　郭味蕖

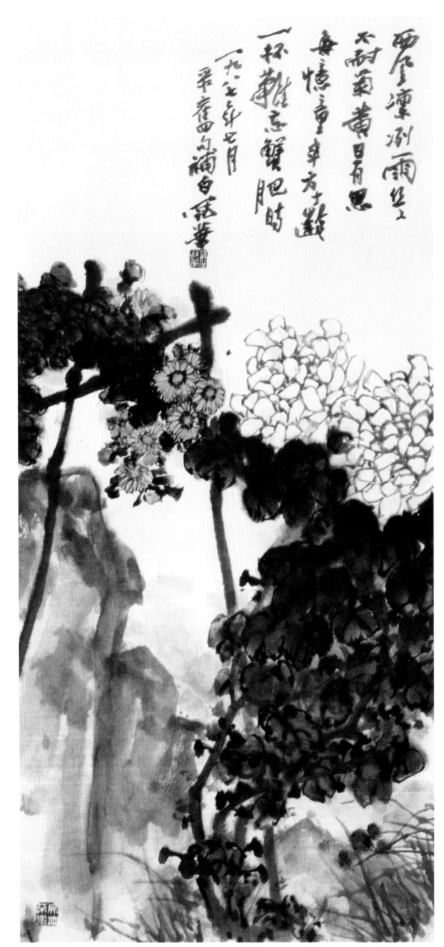

西风凛冽雨丝丝　高冠华

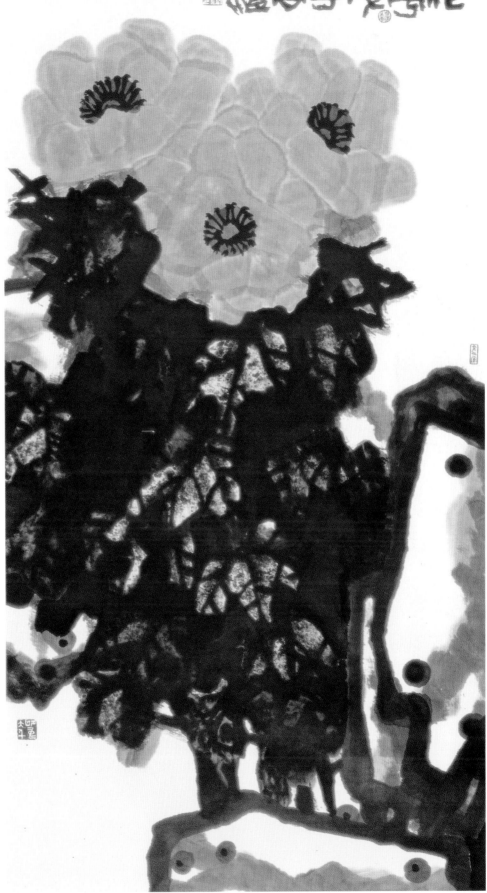

花卉　尚涛

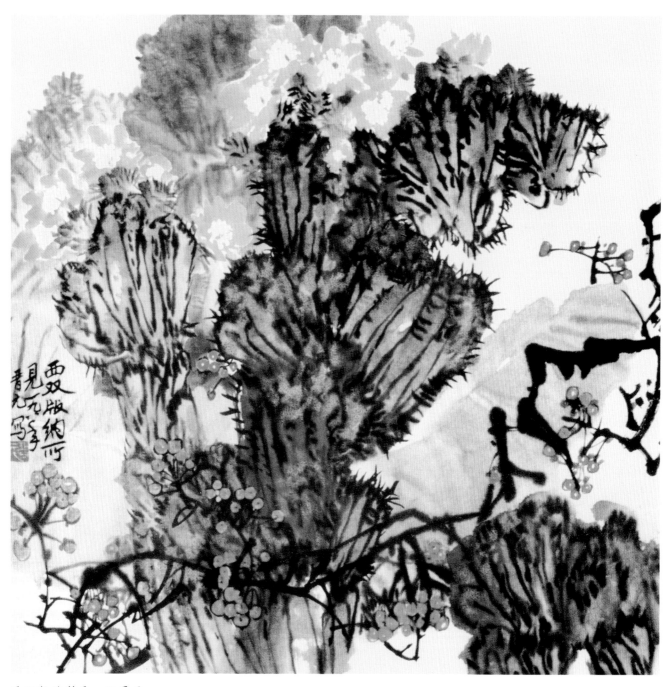

西双版纳所见　王晋元

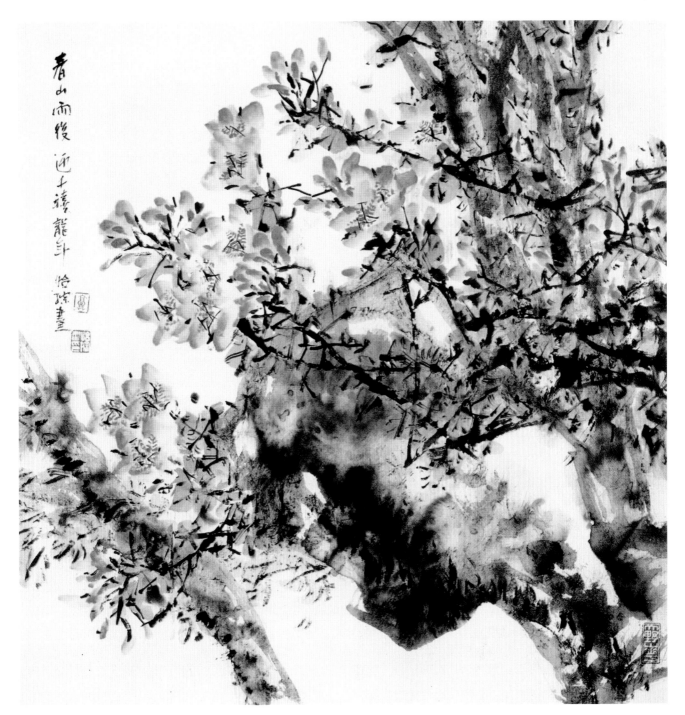

春山雨后　郭怡孮

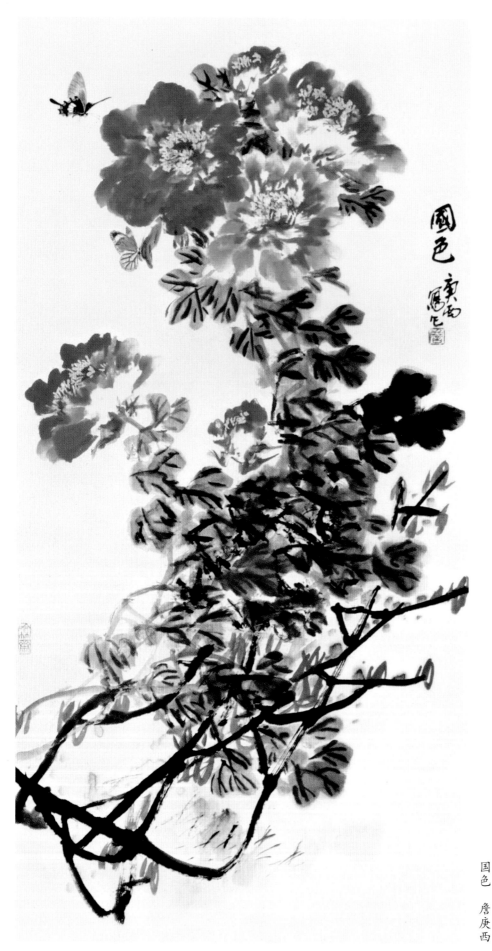

国色 詹庚西

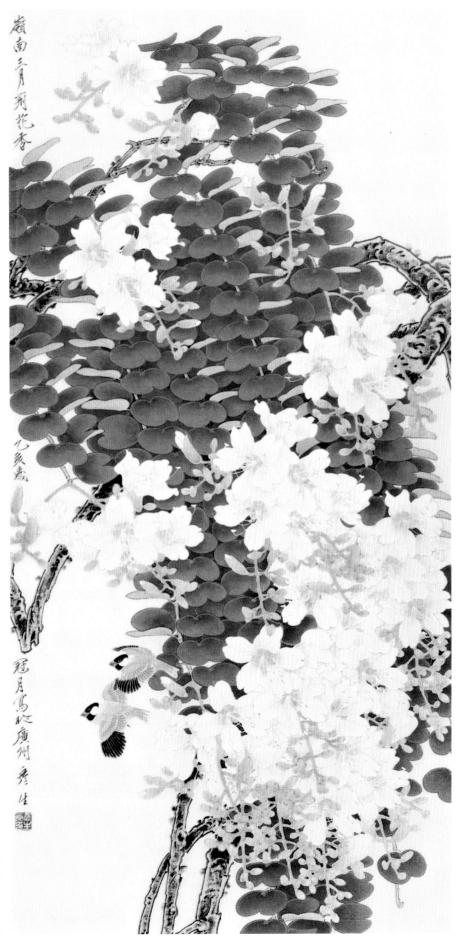

比翼　周彦生

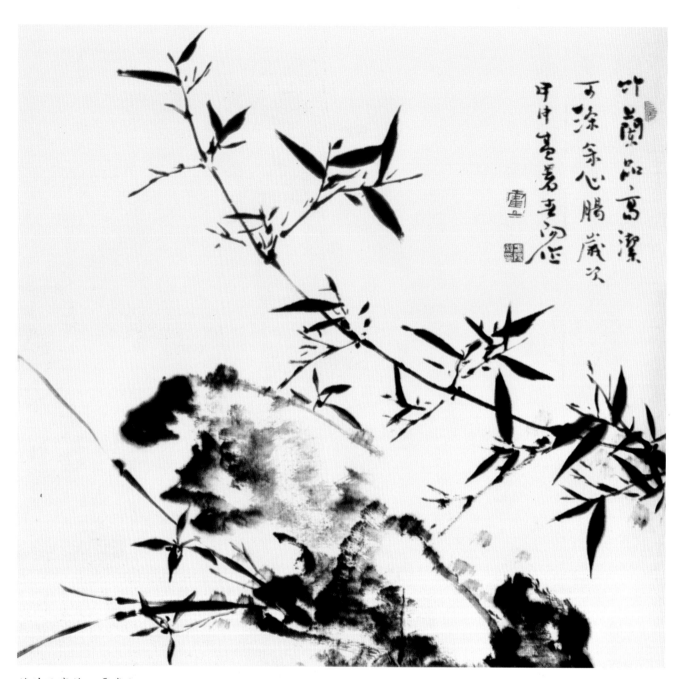

竹兰品高洁　霍春阳

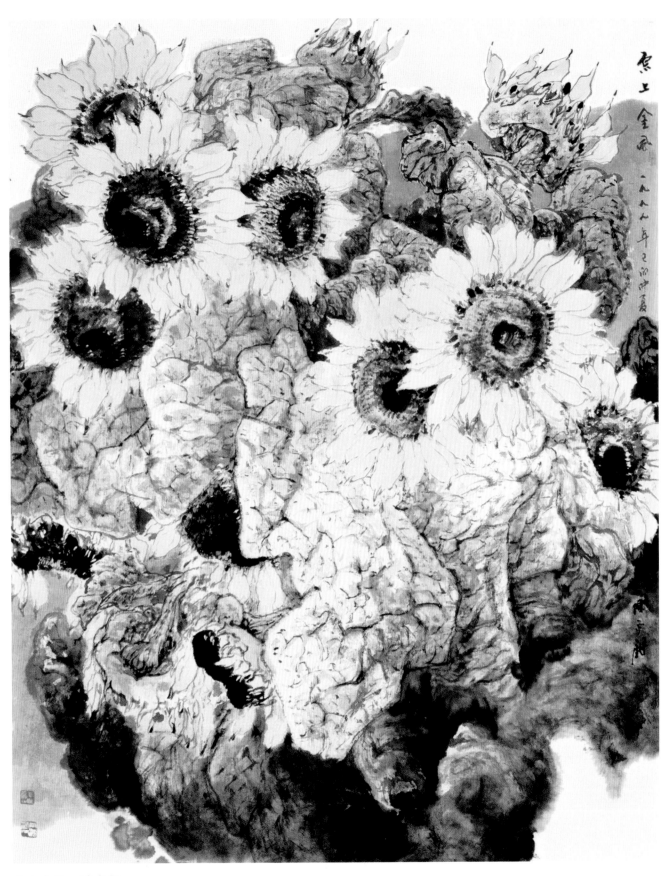

原上金风　陈永锵

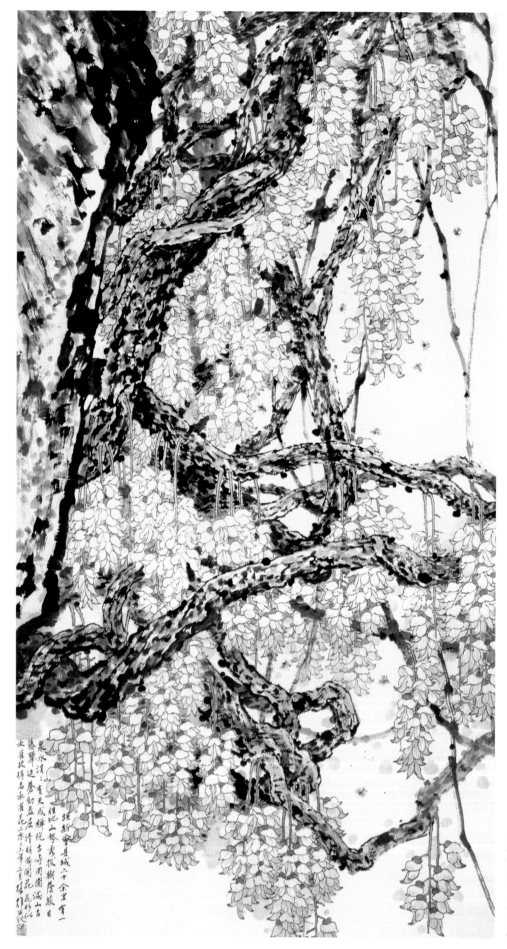

泉水清：有天成禅院，寺周围满山古
藤攀遥，誉动五屈，清明前开花，花形似
太雀故俗名禾雀花。今三年青霜楚雄记

坦新會县城二十余里有一
佳地山极秀极树茂极日

幽谷繁花　方楚雄

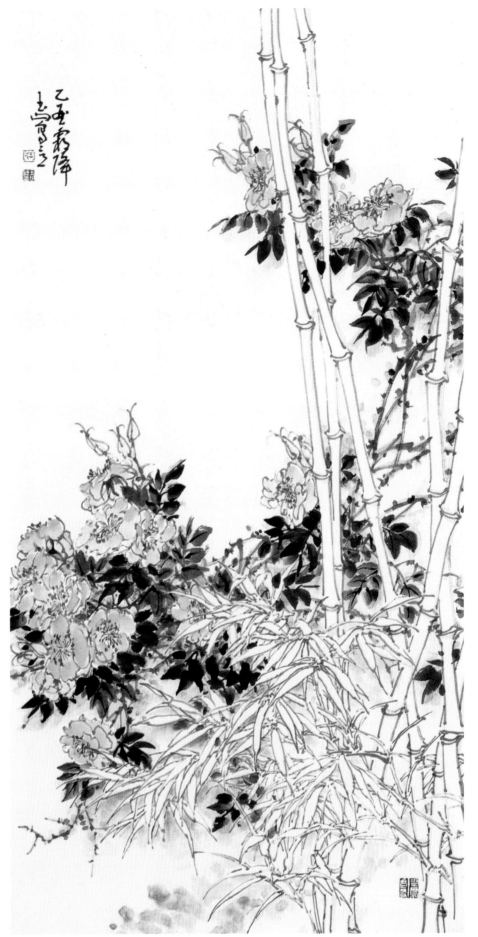

蔷薇风细一院香　王玉山

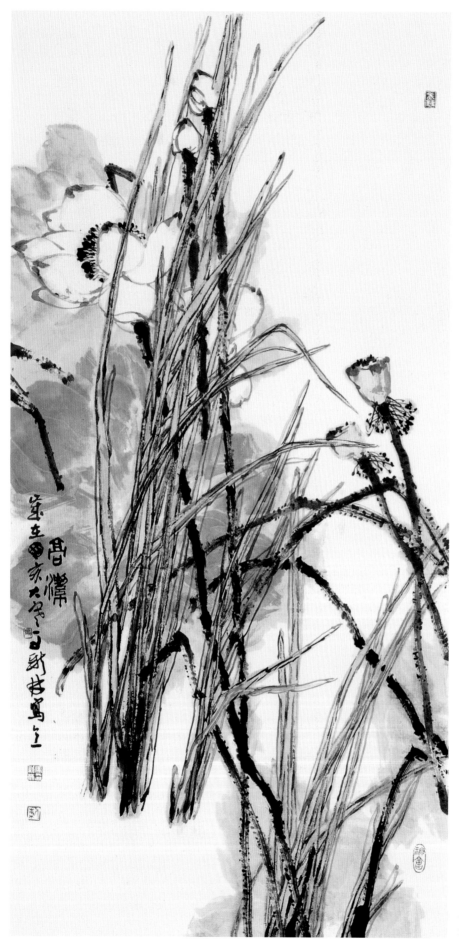

高洁　马新林

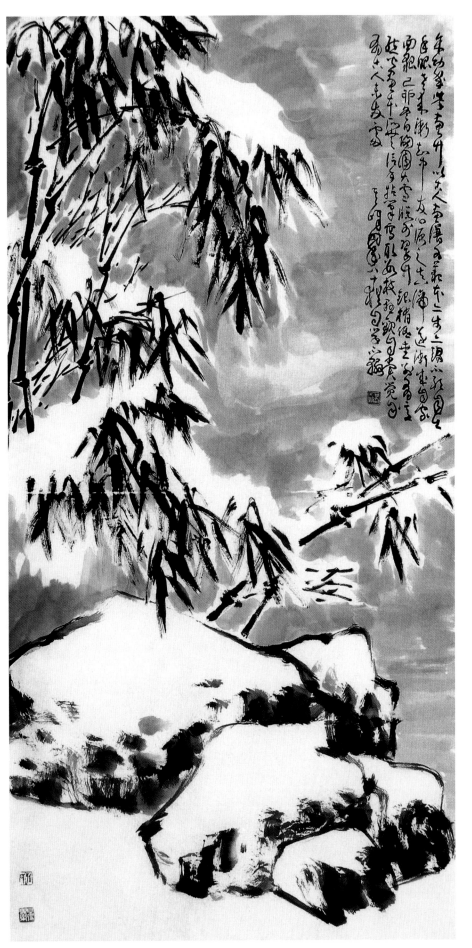

雪竹　孙其峰

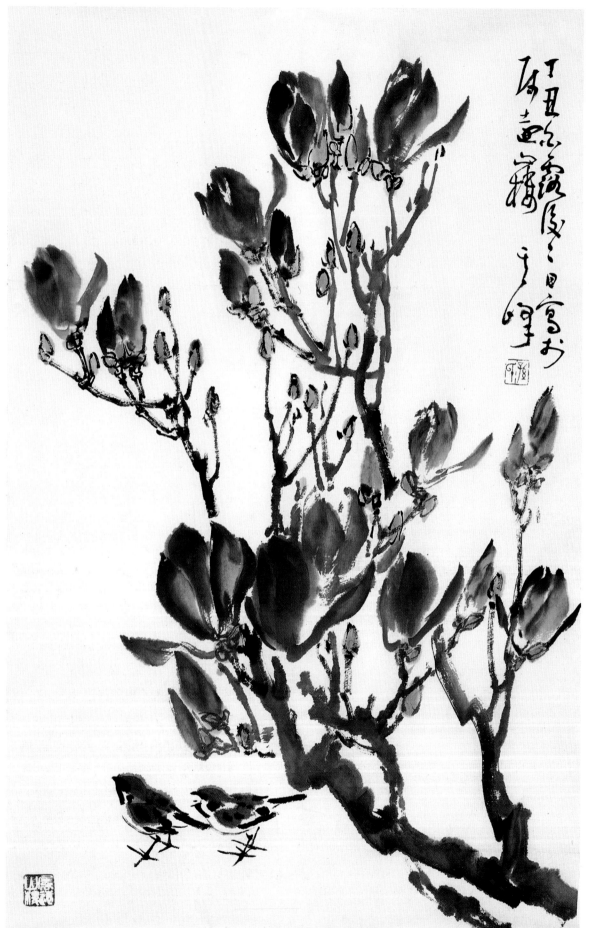

玉兰麻雀 孙其峰